紙塑

中國人形
日本人形

娃娃

Paper-sculpted Dolls In China And Japen

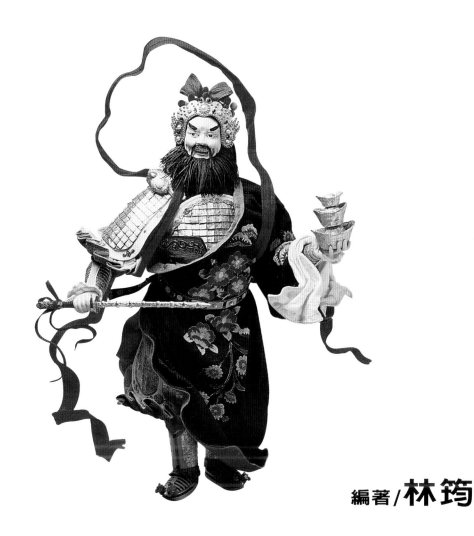

編著/林筠

紙塑娃娃

【序】

21世紀的新視界，

不 "紙" 如此

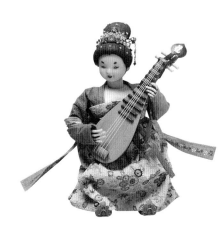

　　許多人對紙的感覺還停留在傳統概念中，殊不知隨著科技的進步，紙早已悄悄的以各種不同面貌展露於生活、豐富於視覺、創新於藝術，讓我們不得不對它重新了解與定義。

　　現代紙張製造方法可分為：機器製紙、手工製紙二種。因用途不同可細分為：包裝紙、文具用紙、裝飾用紙、藝術創作紙等，種類之多，花色之豐富，質感之特殊，常使人無法相信。而紙廠不斷致力於原料、素材及技術的開發，使其紙張具有防溼抗霉、可塑性高、看似布匹、塑膠等功能與面貌，讓人目不暇給、眼花撩亂。

　　自玩紙以來總是不斷的想要超越自己，挑戰紙的極限，而本書中所有的作品便是在這樣的心態下誕生，個個都可說是難產的小孩。我知道要如何做即可輕易得到掌聲，但我始終無法與自己妥協，也做不到不在每件作品中加入新的技法與元素，就這樣我沈溺於重覆的研發痛苦中，然而當研究成功時，快樂、成就感頓時瀰漫全身，讓我忘卻一切苦痛，只想繼續再和自己挑戰。

　　藝術真的可以洗滌人性、成長心靈，在每次的創作中，我不斷的閱讀、吸收、找資料、沈澱、思考、再出發。也許呈現在您眼前的只是一件件的作品，但我卻從中領悟到更多的哲理與智慧。

　　不"紙"如此，您也可以，讓我帶您進入紙的殿堂，一窺那幻化的驚豔。

【前言】

何謂紙塑人形 ●●●●●●●●●●●●●

如何入門？如何與生活結合？

紙塑娃娃

古時王宮貴族、富貴人家常為家中幼兒縫製各式小型絹娃（即現代的布娃娃）當作玩具，而世界各國亦皆有之，且因不同的種族、文化、服飾，娃娃也有著千百樣貌及各種材質。例如：布縫、泥塑、木雕、瓷燒等，琳琳總總、各異其趣。

人形一詞是由日本傳入，其與〝娃娃〞不同之要素有：1.必須是純手工。2.必須具有藝術創作之內涵。3.用於觀賞而非把玩。所以〝人形〞可說是大人們的玩具。

紙塑是近年來的新發明，也許您知道泥塑、捏陶、而紙塑就是運用其原理，將〝泥〞改為〝紙〞罷了！這就是紙塑的由來。紙塑人形要如何入門呢？本書中有詳細的欣賞解析，也有清楚的分解教做，讓您在圖像的帶領下輕鬆入門，快樂學習。

生活藝術化、藝術生活化、藝術應落實於生活才可顯現出其存在之價值，更為人類的步進與成長留下美麗的記錄。近來國內有許多娃娃收藏家紛紛公開展示個人收藏，因此掀起一股收藏風潮，如果您有興趣，動動手吧！也許下一個被收藏的就是您的作品。

林均
2001.8.

【目錄】

作者/林筠

紙塑娃娃

經歷

教育部紙藝教師

台北縣文化局紙藝教師

國立台灣大學紙藝教師

國立師範大學紙藝教師

國立政治大學紙藝教師

崇光女中紙藝教師

耕莘護校紙藝教師

新莊福營國中紙藝教師

兒童育樂中心紙藝教師

台灣棉紙紙藝教師

長春棉紙藝術中心紙藝教師

日本真多呂人形學院教授

筠坊人形學院教授

台北都會台創意生活DIY節目指導老師

社區大學教師

展覽

國父紀念館個展（1993年）

台灣手工藝研究所全省巡迴展（1994年）

台灣手工藝研究所競賽獲獎（1995年）

台北新光三越百貨個展（1996年）

高雄新光三越百貨個展（1997年）

台北捷運嘉年華師生展（1998年）

台北衣蝶、桃園新光百貨邀請展（1999年）

宜蘭童玩節邀請展（2000年）

日本人形協會全國巡迴邀請展（2001年）

台中新光三越百貨邀請展（2001年）

台隆手創館邀請展（2001年）

台北新光三越百貨（娃娃展）邀請展（2001年）

著作

林筠人形紙藝世界

實用紙藝飾物、卡片

紙藝精選

實用的教室佈置

精美的教室佈置

童話的教室佈置

美勞點子

紙塑精靈

自製手指娃娃說故事

童話玩偶好好做

大家來做卡片

親子勞作

手指玩偶DIY–人物篇

手指玩偶DIY–動物篇

◆母與子

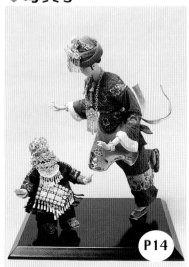

P14

◆唐朝樂妓

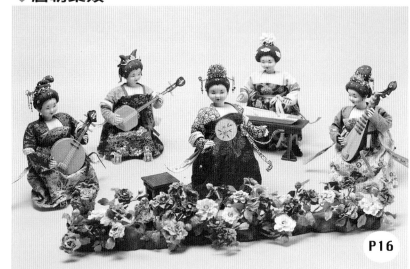

P16

◆元妃

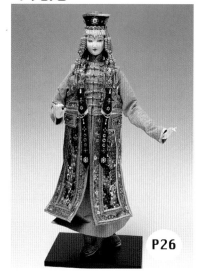

P26

◆穆桂英

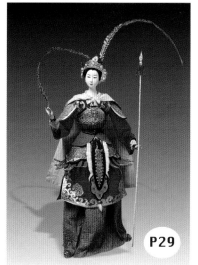

P29

◆姑固冠貴妃

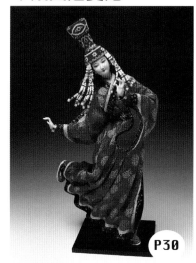

P30

◆唐朝仕女

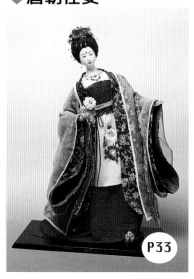

P33

◆飛上雲霄

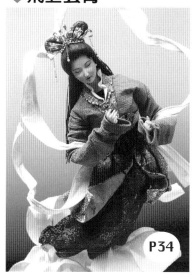

P34

◆飛天

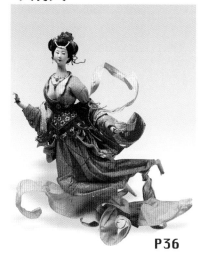

P36

◆ 歸童

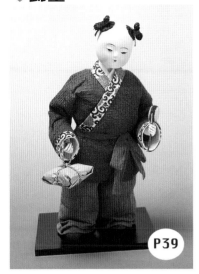

P39

◆ 鍾馗

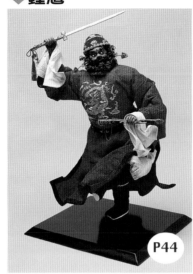

P44

◆ 吾家有女初長成

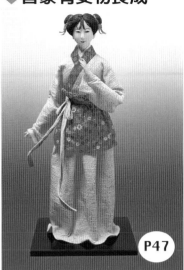

P47

◆ 迎親

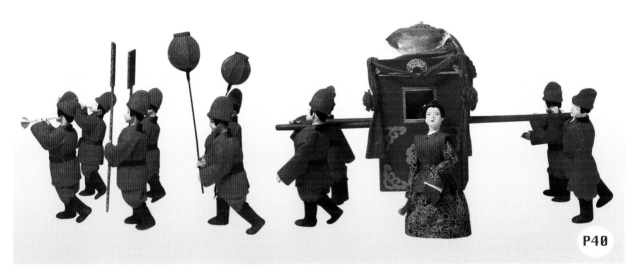

P40

◆ 武財神

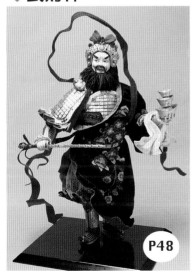

P48

◆ 無奈

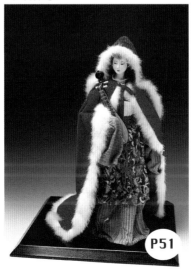

P51

◆ 中國仕女

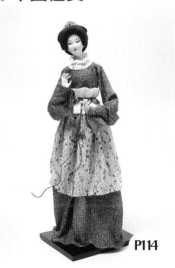

P114

◆握刀小童

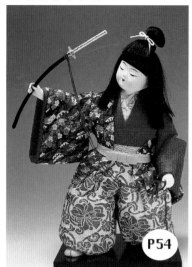

P54

◆玩球女童

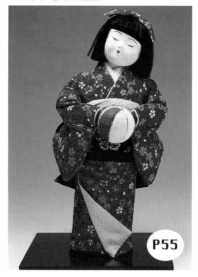

P55

◆日本少女

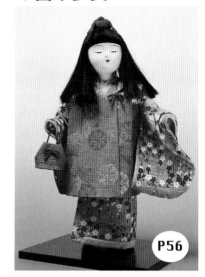

P56

◆妓院的小孩

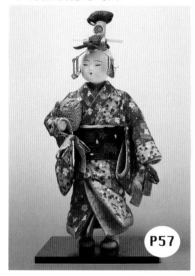

P57

◆鳥追女

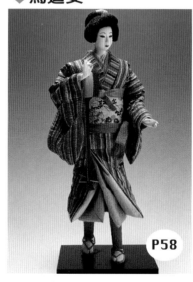

P58

◆太夫

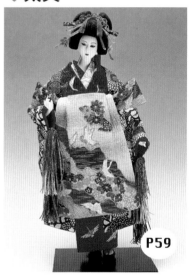

P59

◆十二單衣

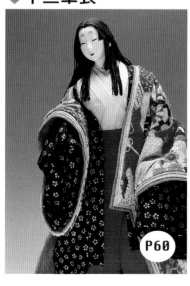

P60

◆貴族

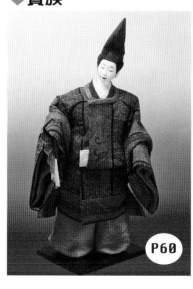

P60

◆新娘

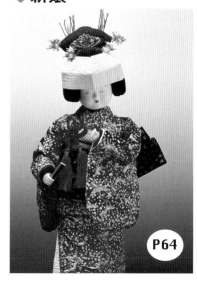

P64

◆風車男童

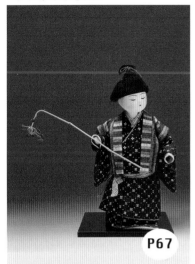

P67

◆落寞

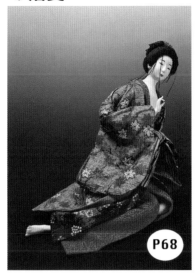

P68

◆雪姫

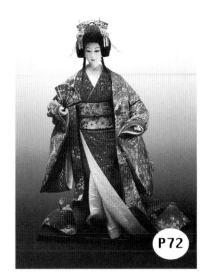

P72

◆打鼓男童

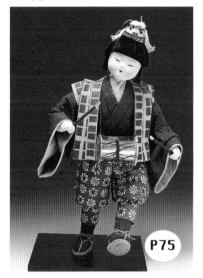

P75

◆緑妖精

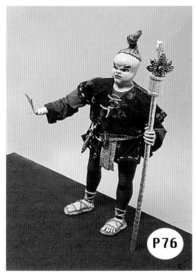

P76

◆緑妖精

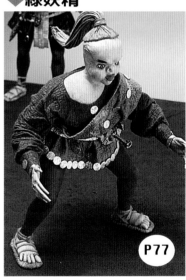

P77

◆緑妖精

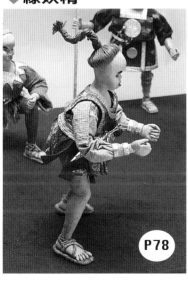

P78

◆緑妖精

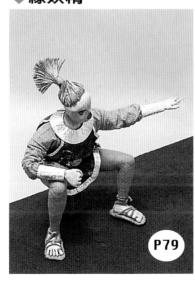

P79

◆日本女童

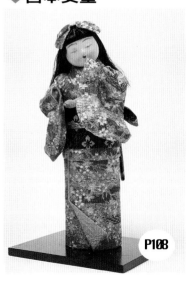

P108

9

【使用工具】

- ① 斜口鉗
- ② 尖嘴鉗
- ③ 鑷子
- ④ 自動鉛筆
- ⑤ 尺
- ⑥ 美工刀
- ⑦ 圓規
- ⑧ 針線
- ⑨ 製髮器
- ⑩ 雙面膠
- ⑪ 剪刀
- ⑫ 相片膠
- ⑬ 保麗龍膠
- ⑭ 白膠
- ⑮ 橡皮擦
- ⑯ 鐵片

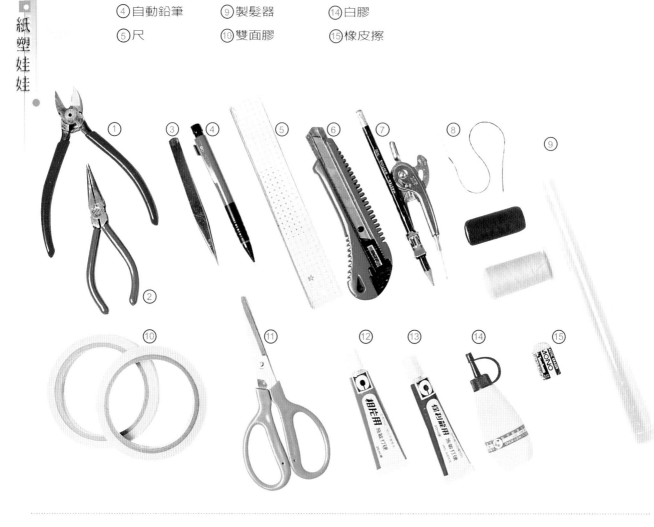

【紙材介紹】

① 藝術棉紙　　⑥ 干代紙　　⑪ 干代紙
② 手工縐紋紙　⑦ 頭髮紙　　⑫ 紗紙
③ 色棉紙　　　⑧ 絨紙
④ 金花紙　　　⑨ 紙籐
⑤ 紙襯　　　　⑩ 孔紙

紙塑娃娃

中國人形

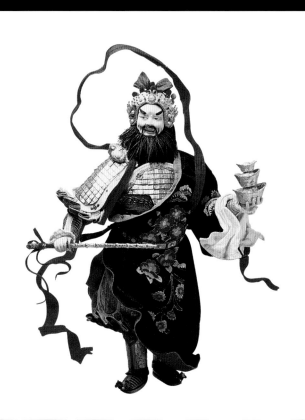

China

● 中國人形賞析

CHINA

【母與子】

苗疆盛裝顯家世
疾疾跨步忙趕集

■ 紙塑娃娃 ●

『賞析』

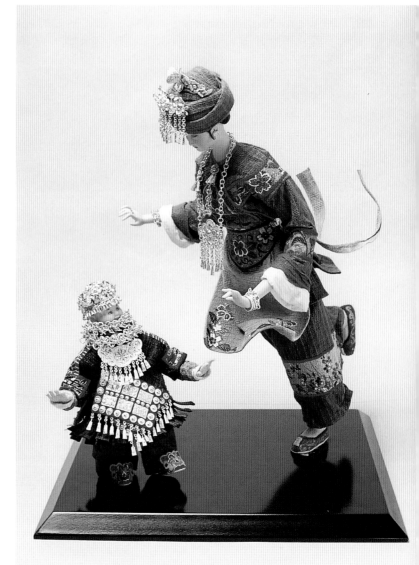

此作品為苗族雷山地區

慶典時的盛妝打扮

銀飾皆以銀紙製做而成

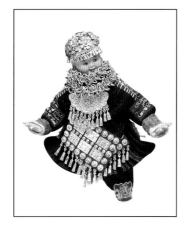

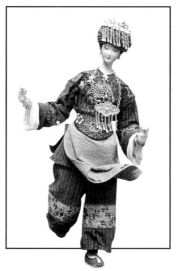

《苗族盛裝》

已婚苗婦不戴冠

包頭巾

飾銀飾

腰圍圍裙

裹綁腿

踩繡花鞋

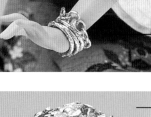

紙塑娃娃

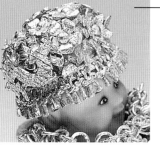

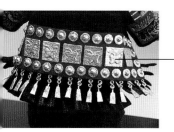

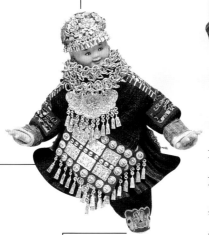

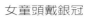

女童頭戴銀冠

項掛銀飾

身穿花衣

腳著虎頭鞋

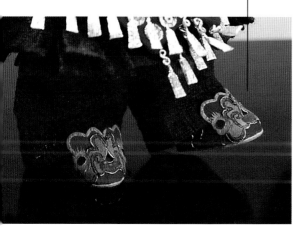

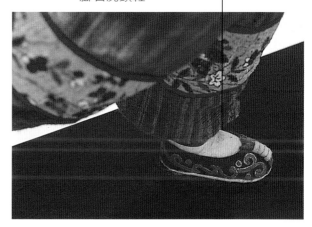

CHINA

【唐朝樂妓】 手撫琴弦輕吟唱
人比花嬌互爭豔

◙ 紙塑娃娃 『賞析』

■ 紙塑娃娃

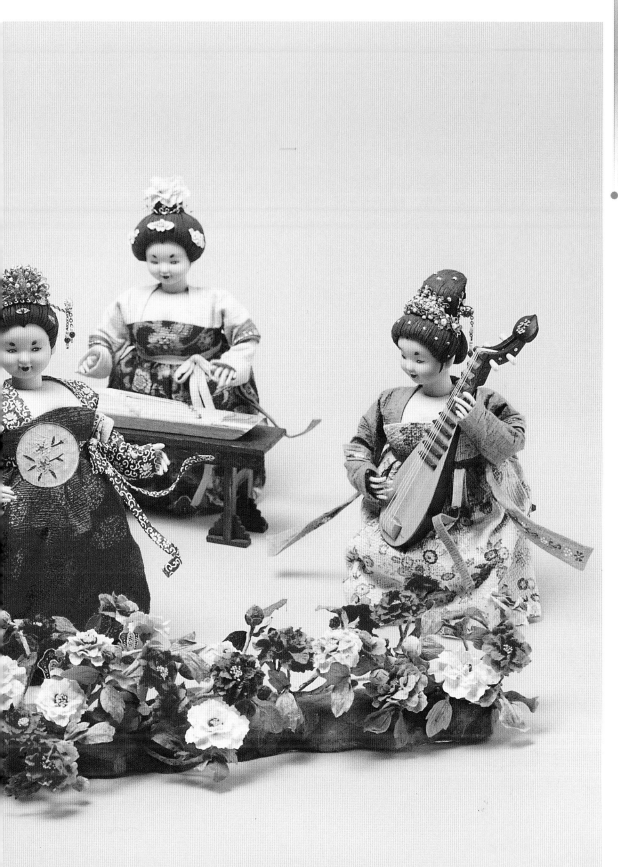

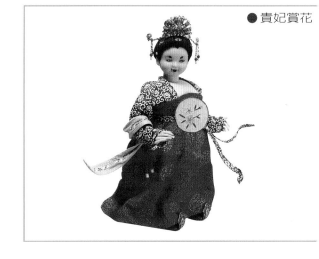

● 貴妃賞花

紙塑娃娃

此件作品

以豐腴的卡通造形為基點

再飾以唐代特有的「青葉眉」

更具趣味

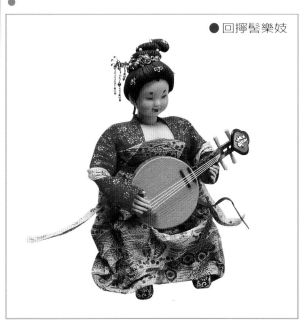

● 回擰髻樂妓

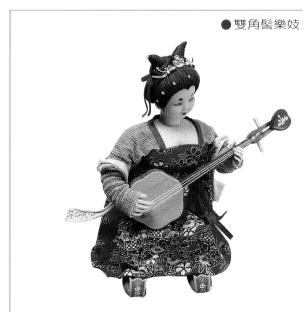

● 雙角髻樂妓

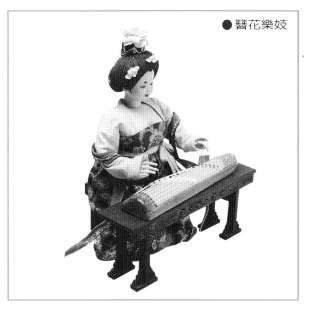

● 簪花樂妓

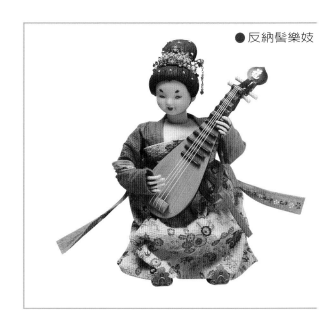

● 反納髻樂妓

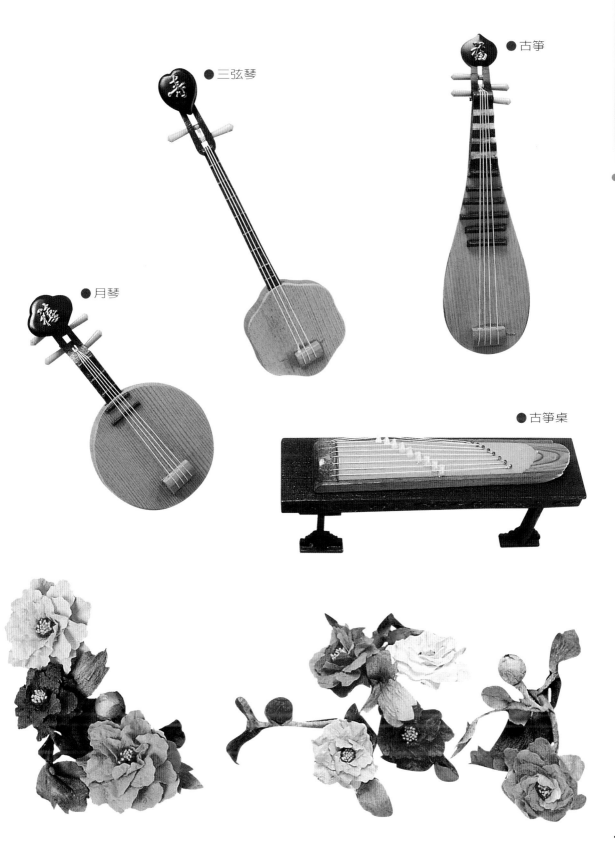

● 三弦琴

● 古箏

● 月琴

● 古箏桌

紙塑娃娃

●

CHINA 紙塑娃娃 『賞析』

【唐朝樂妓-貴妃賞花】

貴妃賞花：手持圓扇、梳包頭、點「青葉眉」

■頭飾
扇形鐵片綴上各色珠子
即有鳳冠的感覺

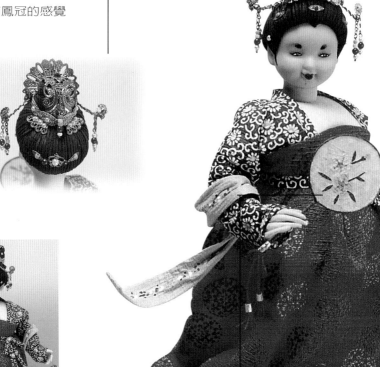

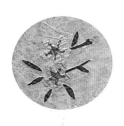

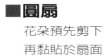

■圓扇
花朵預先剪下
再黏貼於扇面

■鞋
翹頭鞋上的花紋
可採剪貼法或彩繪法

【唐朝樂妓 -回擰髻樂妓】

回擰髻樂妓：手撫月琴，以鐵絲編物為髮飾。

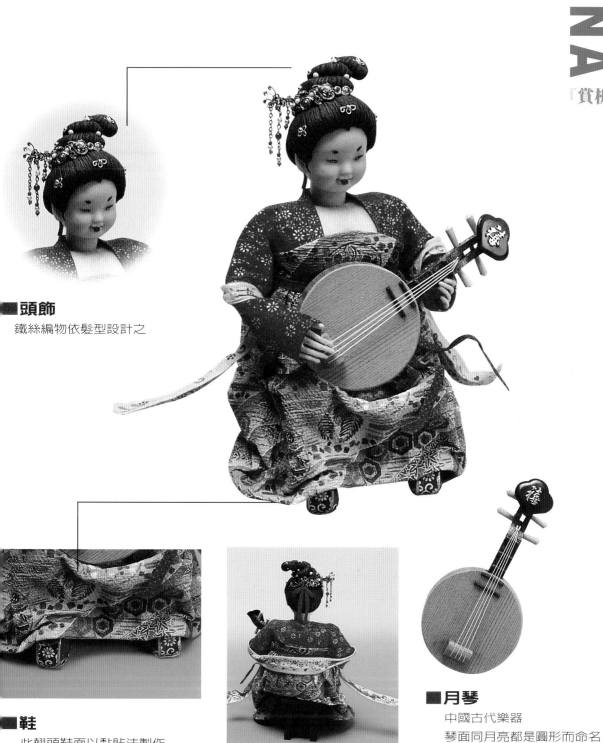

■ 頭飾
鐵絲編物依髮型設計之

■ 鞋
此翹頭鞋面以黏貼法製作

■ 月琴
中國古代樂器
琴面同月亮都是圓形而命名

CHINA

紙塑娃娃

『賞析』

【唐朝樂妓－雙角髻樂妓】

雙角髻樂妓：紅髮帶、丹鳳眼、三弦琴。

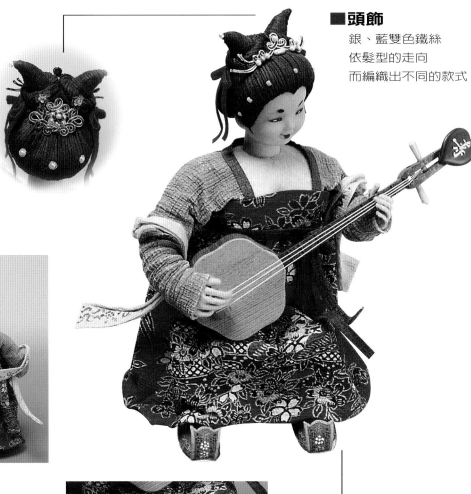

■頭飾

銀、藍雙色鐵絲
依髮型的走向
而編織出不同的款式

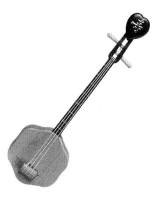

■三弦琴

中國古樂器
因只有三根弦而得名

■鞋

翹頭鞋面花紋以彩繪之

【唐朝樂妓–簪花樂妓】

簪花樂妓：凡頭頂花皆稱為簪花。

CHINA

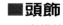

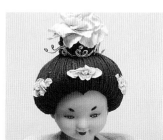

■頭飾

古代仕女髮飾大多以
花、珠寶、金飾
為其裝飾品

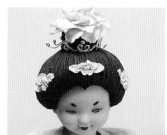

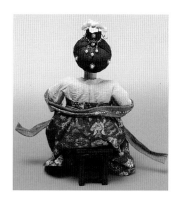

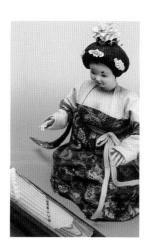

■古箏桌

桌子與雕花皆以紙製作

■鞋

雲形翹頭鞋面以彩繪之

【唐朝樂妓-反納髻樂妓】

反納髻樂妓：頭飾珠花，懷抱古箏。

■頭飾

此髮飾以金色縷空鐵片襯底
再綴以珠子

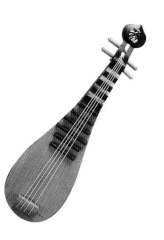

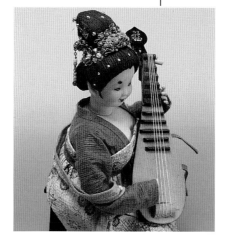

■鞋

花形翹頭鞋面
可依個人的喜好自行設計

【唐朝樂妓－牡丹花與椅】

CHINA

牡丹花是由藝術棉紙製做

葉亦同

椅子採用卡紙製作

椅上雕花亦同

『賞析』紙塑娃娃

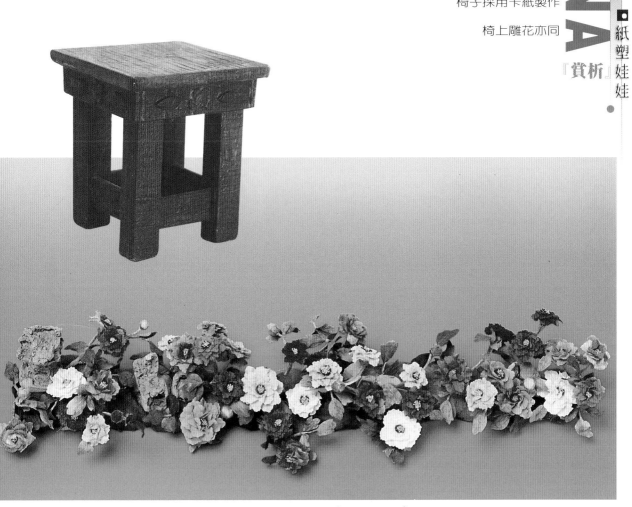

紙
塑
娃
娃

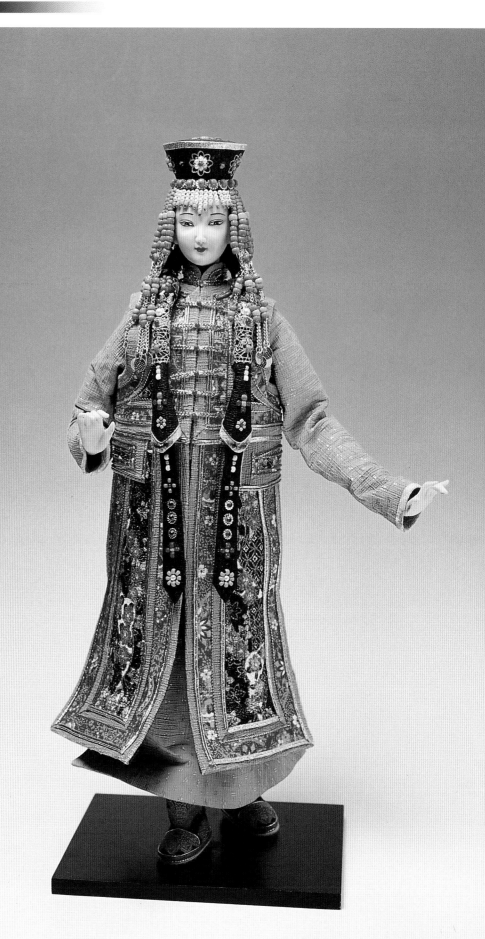

【元妃】

珊瑚瑪瑙珠玉垂
遊牧貴妃辮髮情

CHINA

『賞析』

■ 紙塑娃娃

此款為蒙古人中
「鄂爾濟斯」族的貴妃裝飾

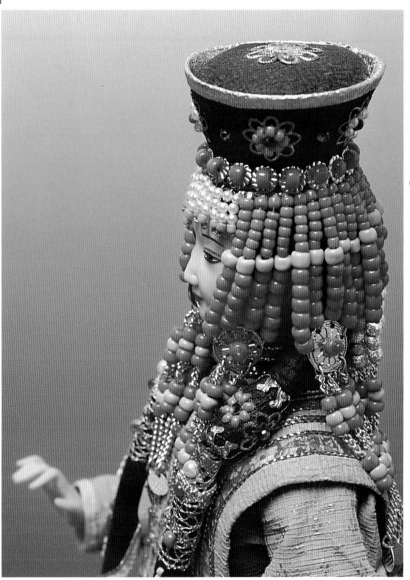

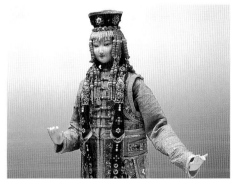

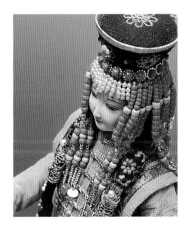

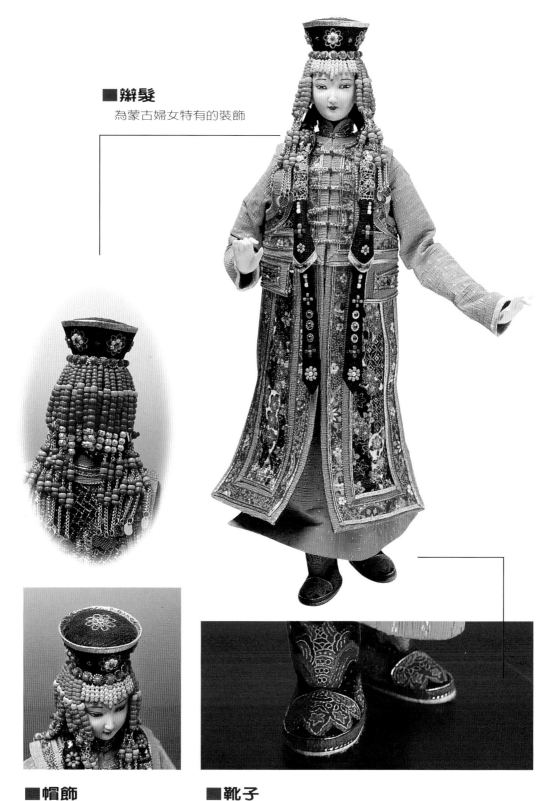

■**辮髮**
為蒙古婦女特有的裝飾

■**帽飾**
以珠子代替珊瑚及寶石

■**靴子**
蒙古人不論男女皆穿靴子

CHINA

【穆桂英】

『賞析』

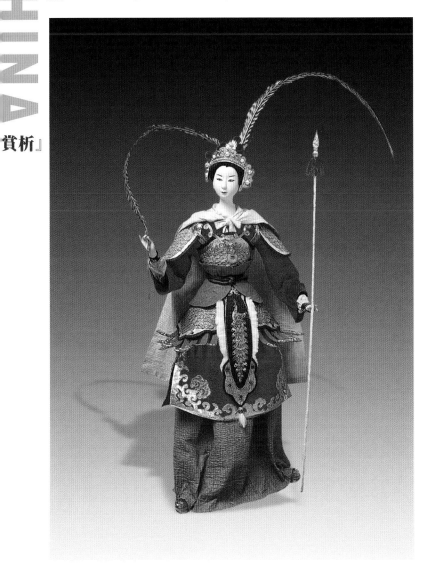

左握楊家槍
雙指挑花翎
馬步戎裝
豪氣揚

紙塑娃娃

中國婦女的戎裝造型

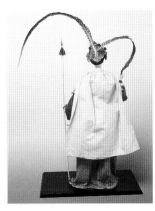

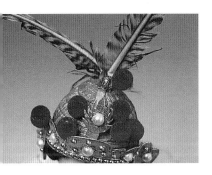

■帽飾

帽子用金紙包黏
飾長羽毛
紅絨球

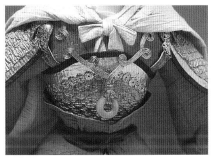

■服飾

戰袍以金紙製作
胸前綴金鐵絲編物

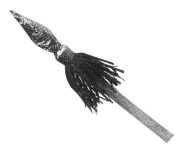

■花槍

槍頭以珍珠板製作
再包上金紙

紙塑娃娃

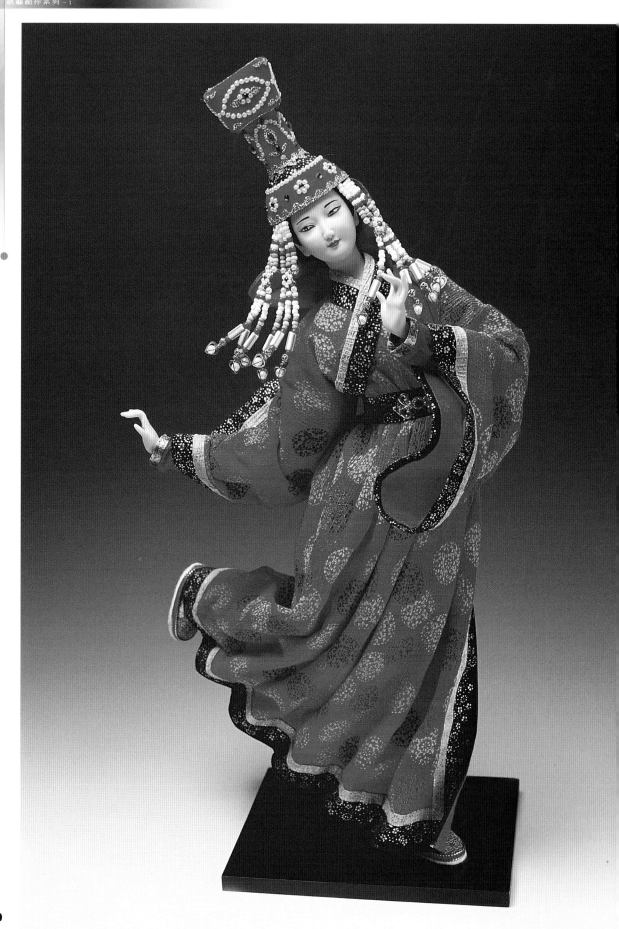

CHINA 【姑固冠貴妃】

『賞析』

輕挪蓮步舞春風
衣也飄飄
人也飄飄

■ 紙塑娃娃

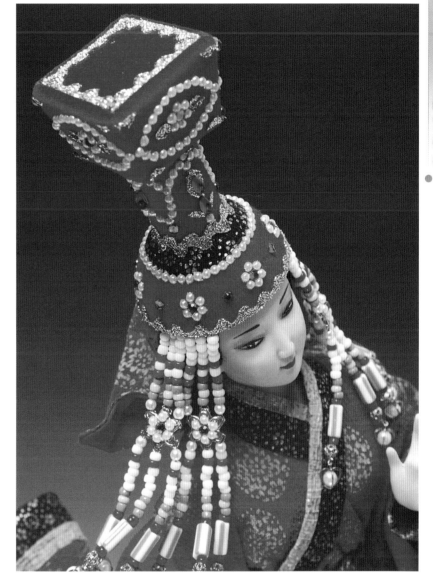

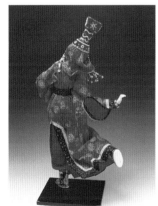

若談到元朝婦女裝扮

大概皆以姑固冠為其代表作

■帽飾

姑固冠

是元朝最具代表性的帽子

好似一個倒蓋的酒杯

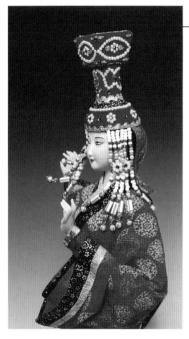

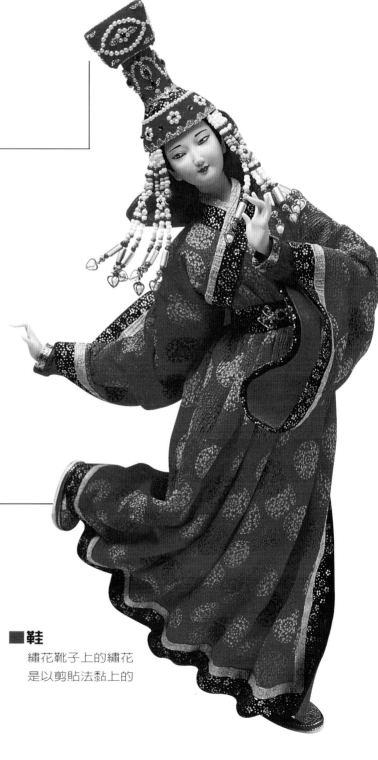

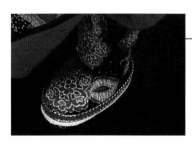

■鞋

繡花靴子上的繡花

是以剪貼法黏上的

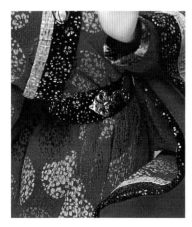

■服飾

飄飄衣紋

是干代紙柔軟度的最佳演出

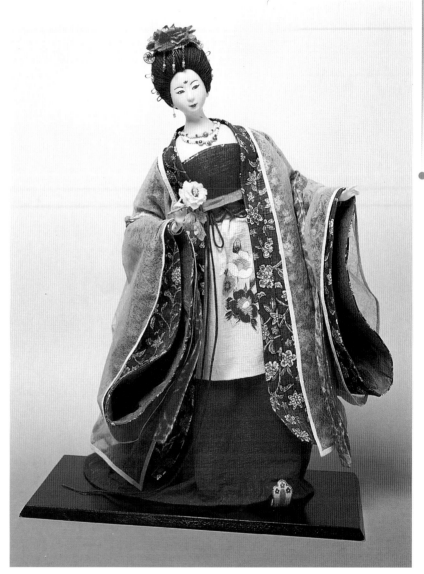

【唐朝仕女】

有花堪折直須折
莫待無花空折枝

CHINA

『賞析』

紙塑娃娃

唐代仕女

衣喜罩薄紗

披絲帛

腳著蹺頭鞋

頭頂牡丹

胸微露

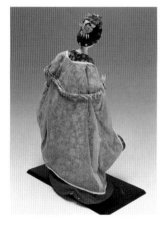

背面

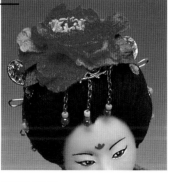

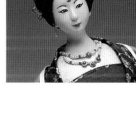

■頭飾

唐代仕女
喜將絲緞材質的牡丹花
頂在頭上

CHINA

【飛上雲霄】

飛天髻
金鳳冠
紅緩絲帶白雲裡

■ 紙塑娃娃 ●

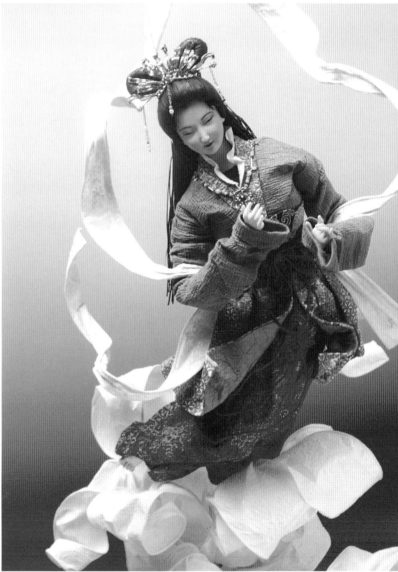

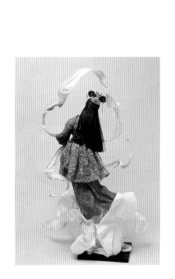

依照國畫

將平面立體化

仙女飛天造型

紙塑娃娃

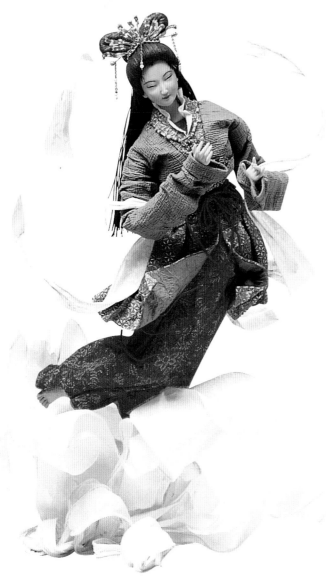

■頭飾
胸前珠飾與頭頂鳳冠
都是由金色鐵絲編織而成

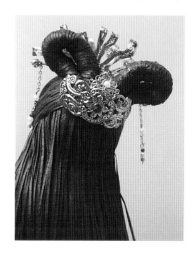

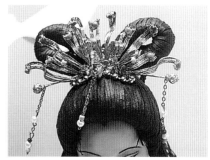

■雲形做法
將鐵絲黏於紙邊
彎成雲捲狀

■ 紙
塑
娃
娃

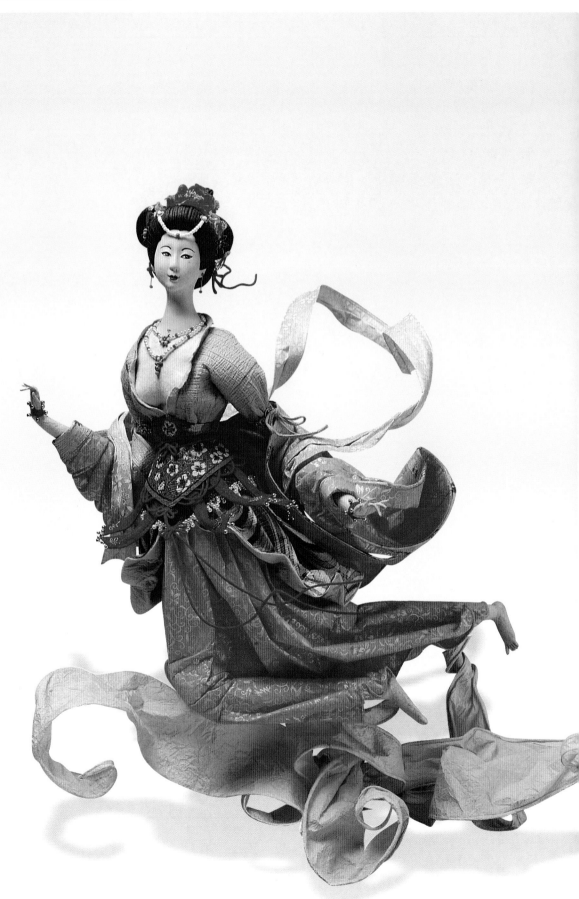

【飛天】

女人的風情
女人的嫵媚
在眼波的流轉中
風情萬種

『賞析』

CHINA

■紙塑娃娃

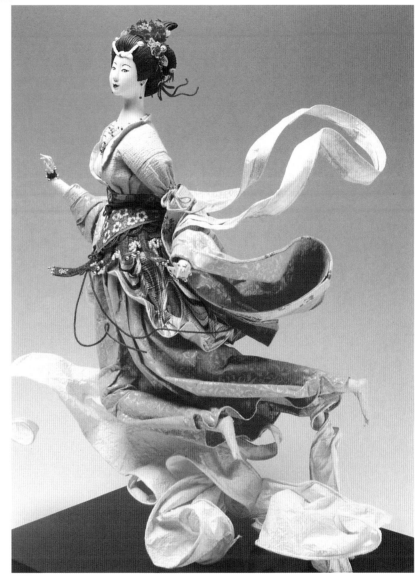

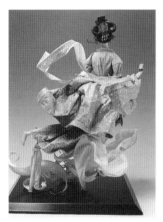

依據敦煌壁畫飛天造型

再加以修改而成

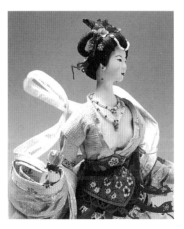

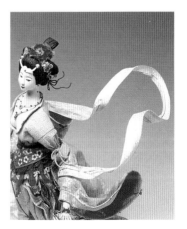

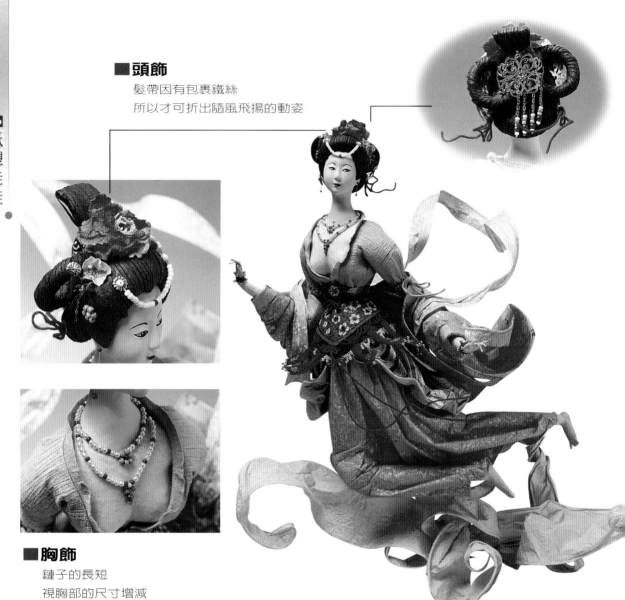

■頭飾

髮帶因有包裹鐵絲
所以才可折出隨風飛揚的動姿

■胸飾

鏈子的長短
視胸部的尺寸增減

■服飾

腰圍共三件
長短不一
以表現其層次感
分別飾以珠子與彩帶

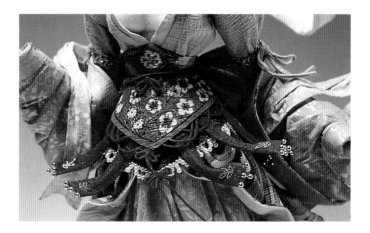

CHINA

【歸童】

波浪鼓咚咚咚
雙髻小童心匆匆

『賞析』

中國小孩因衛生的關係

常常將頭髮剃光

然後再留一兩撮頭髮

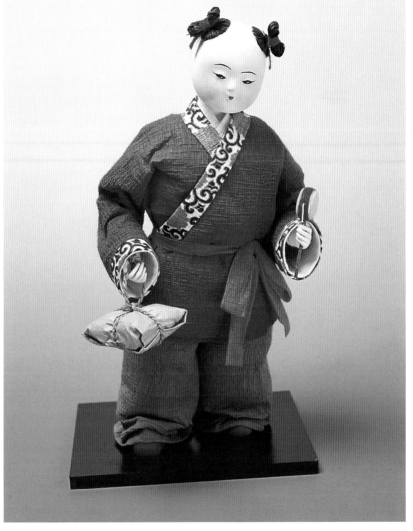

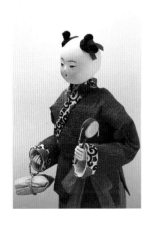

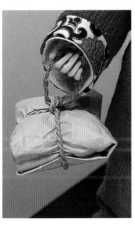

頭飾
古代中國小朋友的頭上
大多以紅布帶綑綁

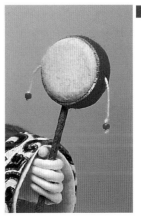

■ 波浪鼓
波浪鼓
是中國小朋友
最常擁有的玩具

CHINA

【迎親】

紙塑娃娃

『賞析』

敲鑼打鼓迎嫁娘
喜上眉稍笑盈盈

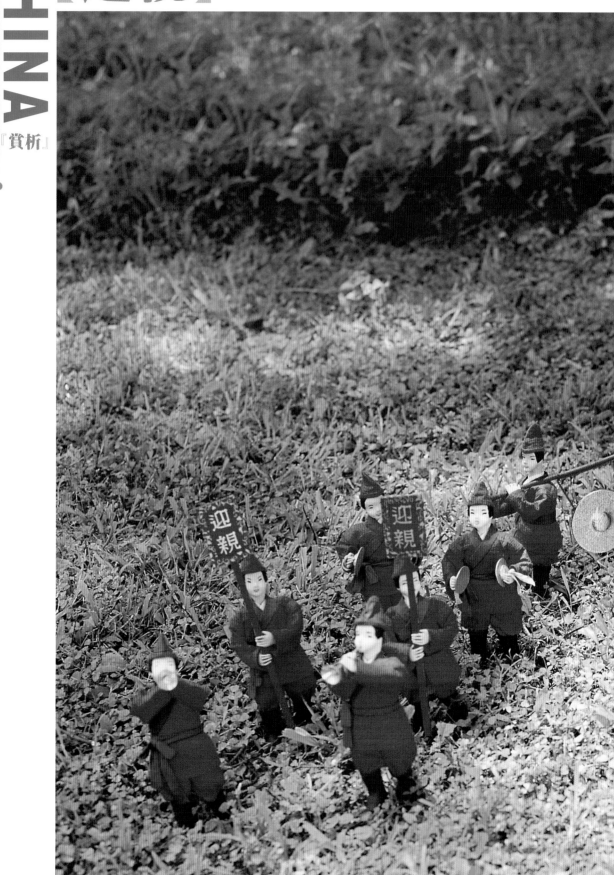

以宋朝為背景
而製作出當時迎娶的情景

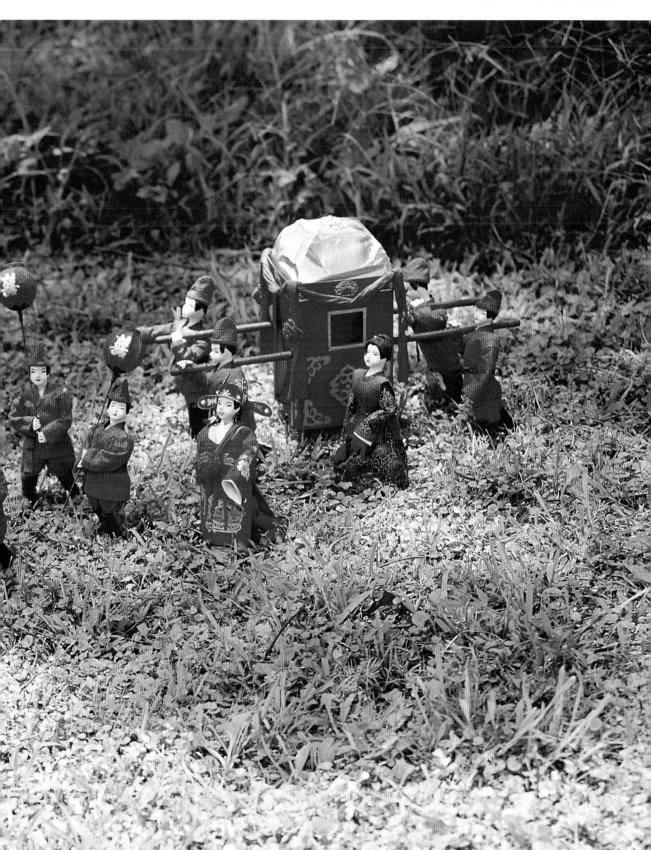

41

紙藝創作系列－1

CHINA

【迎親–奏樂者】

●紙塑娃娃

『賞析』

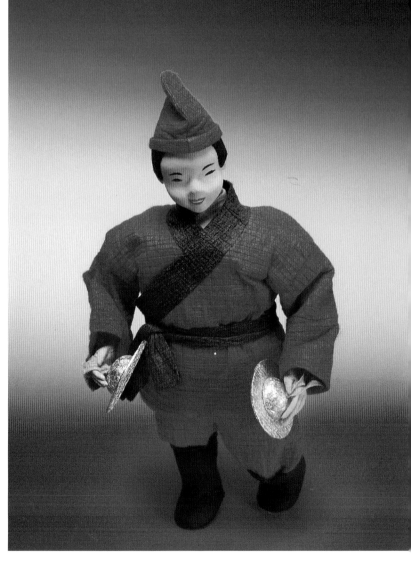

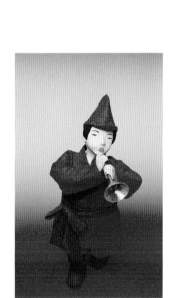

■道具

樂器、轎子、迎親牌、燈籠等物
全由棉紙、金紙、厚紙板製做而成
且每個人的表情皆不同

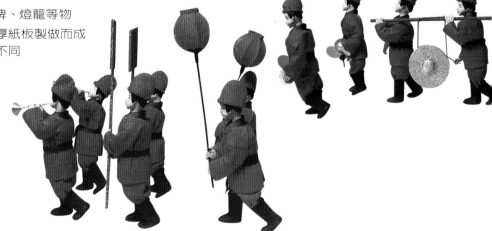

【迎親-新郎與花轎】

CHINA

『賞析』

■ 紙塑娃娃 ●

■ 新郎

衣服下襬
以中國剪紙黏貼
用以代替刺繡

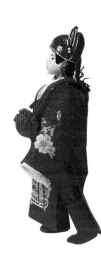

■ 花轎

以卡紙和金色紙板為其材料
轎桿是以炸油條的長竹筷所製作

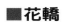

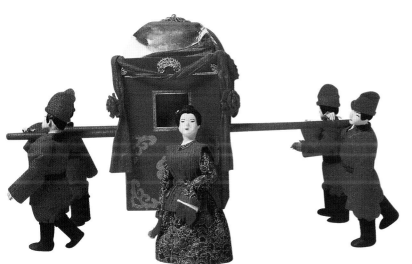

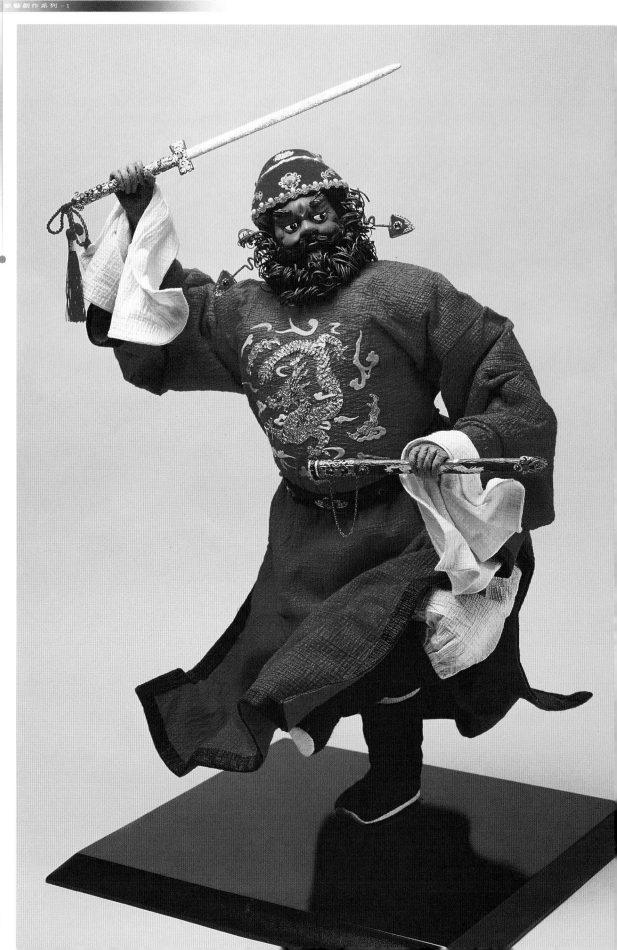

【鍾馗】

目光炯炯懾惡煞
手執寶劍驅鬼魂

賞析』

紙塑娃娃

以鍾馗準備捉鬼的姿勢

為創作的概念

CHINA

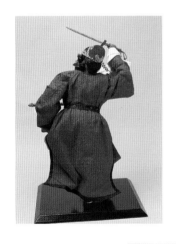

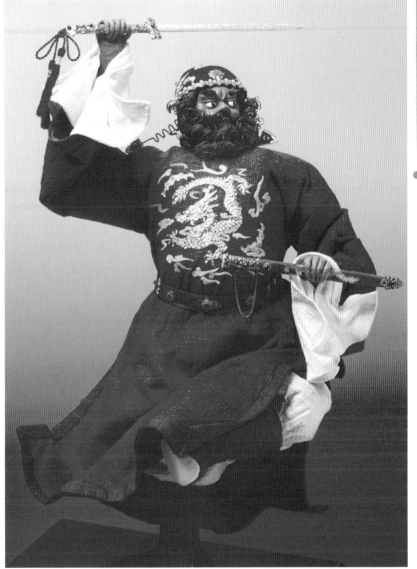

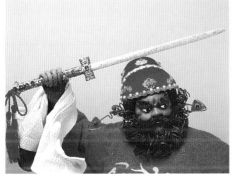

紙塑娃娃

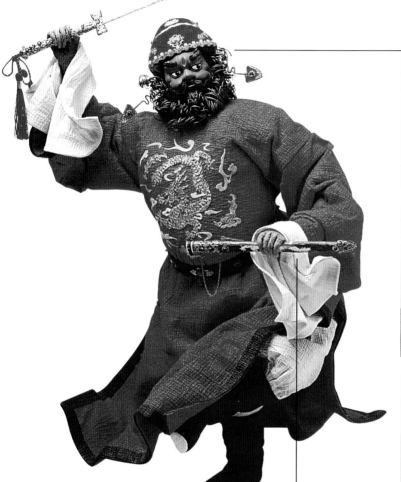

■ **帽飾**
鍾馗的帽子
表現出絨紙的尊貴象徵

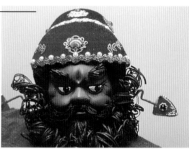

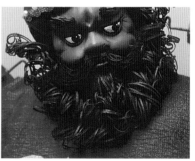

■ **鬍子與眉毛**
其做法為紙絲的極致表現

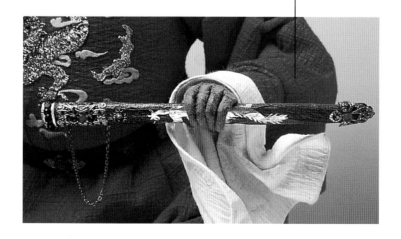

■ **劍鞘**
以棉紙黏貼而成
並以鐵片與珠寶飾之

■紙塑娃娃

『賞析』・

CHINA 【吾家有女初長成】

吾家有女初長成
養在深閨人不知

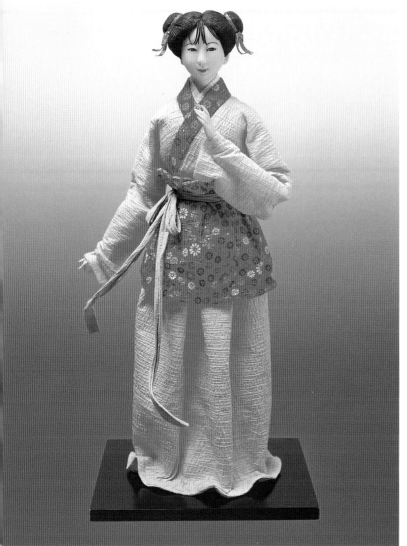

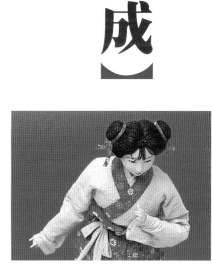

平常人家的子女

大多著窄袖

頭髮不做花樣

只是盤起

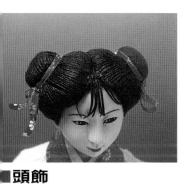

■頭飾
此髮型為小女孩及少女
才有的造型

■服飾
中國婦女的裙子
常分為內外裙
內長外短
腰繫長腰帶

紙
塑
娃
娃

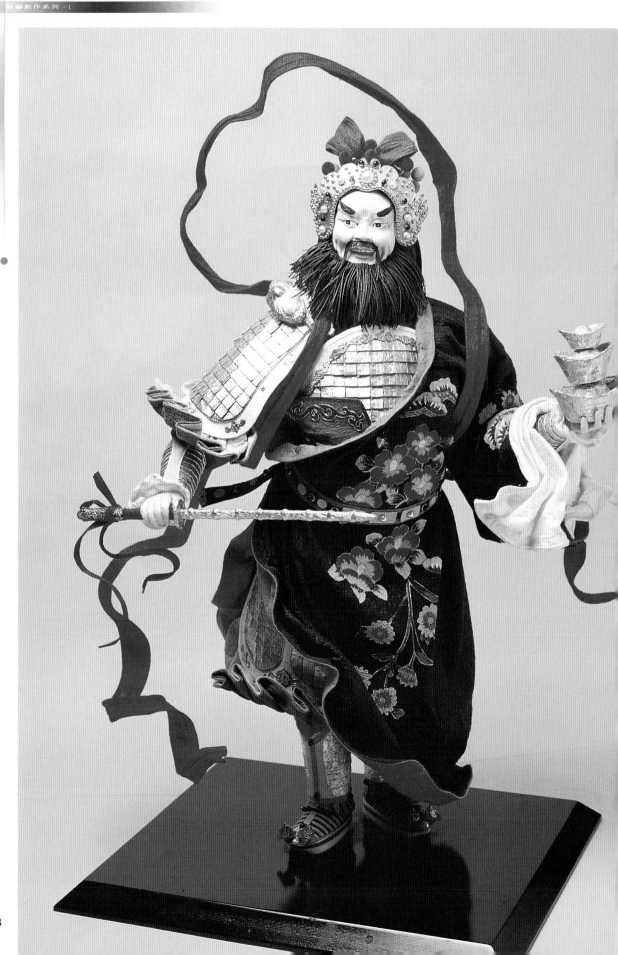

CHINA 【武財神】

天下財帛手中握
笑看眾生努力求

■ 紙塑娃娃

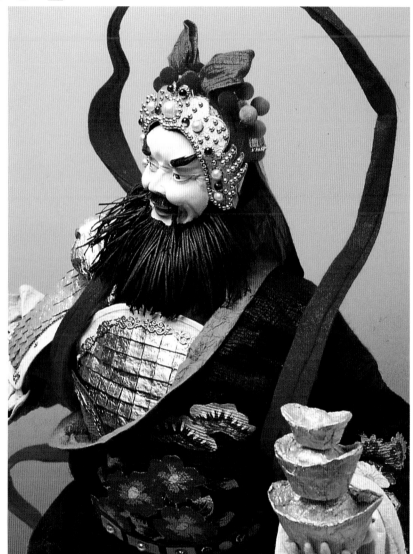

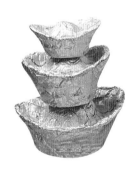

中國神話故事

「封神榜」中之趙公明最後受封

為武財神

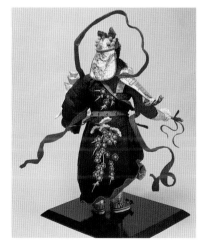

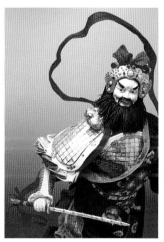

紙塑娃娃

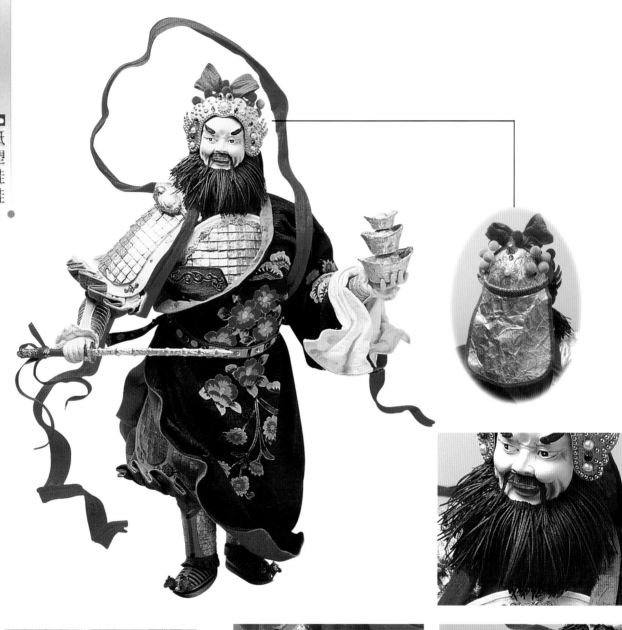

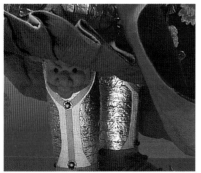

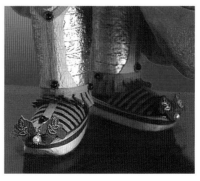

■ **靴子虎頭**

是由棉紙黏貼塑形

■ **戰甲**

金紙摺成條狀
一圈一圈的圍黏於小腿

■ **戰甲**

是由金紙一片片折好後
再黏貼於衣上

【無奈】

昭君出塞心凄凄
一曲琵琶訴怨長

『賞析』

CHINA

■紙塑娃娃

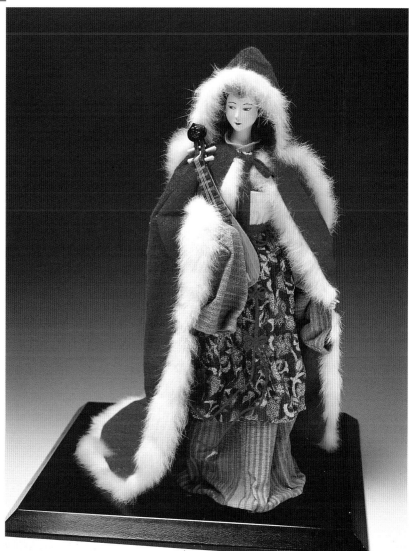

此作品仿國畫昭君圖

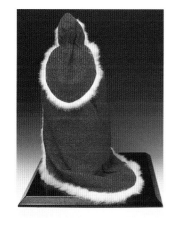

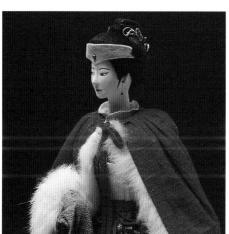

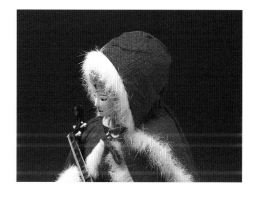

日本人形

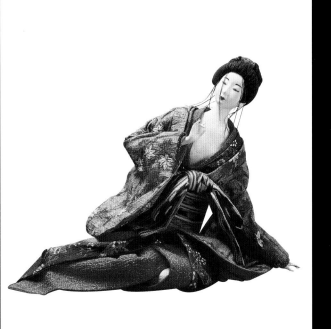

Japen

● 日本人形賞析

JAPEN

【日本少女】

深秋楓紅染山巒
繡羅衣裳扮遊玩

■ 紙塑娃娃

『賞析』

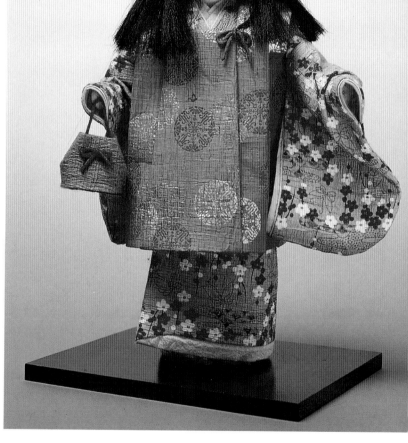

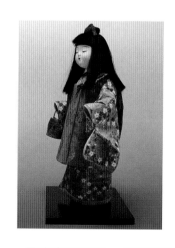

日本春秋時節

常加穿此款背心禦寒

【妓院的小孩】

熙來攘往人聲沸
前途茫茫不知愁

JAPEN

『賞析』

■紙塑娃娃
●

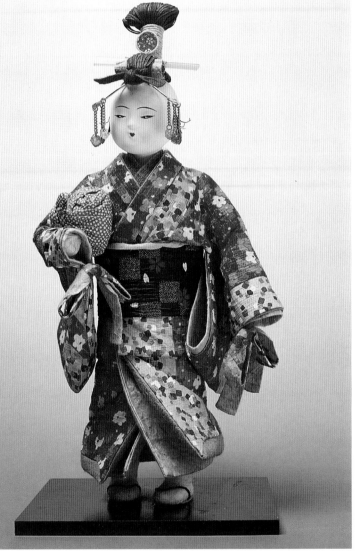

這是一個在妓院工作的小女生的
特殊造型

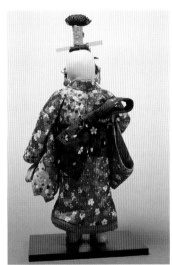

■頭飾

前額步搖
中插打平
後髮束高
此髮型是妓院中才有之

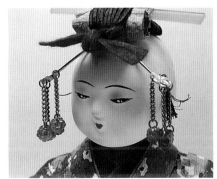

【鳥追女】

撫弦弄琴走天涯
一掬心酸誰與共

■ 紙塑娃娃 ●

『賞析』

這是個在江湖走唱的藝人

手握三弦琴

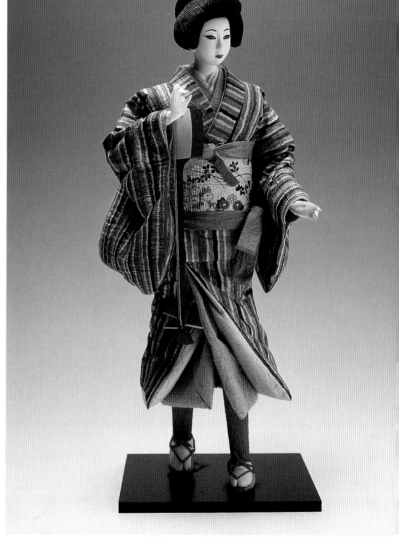

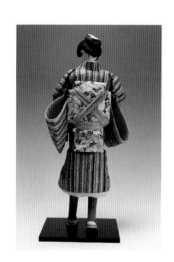

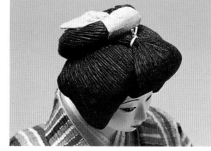

【太夫】

不是愛風塵
似被前緣誤
花落花開自有時
總賴東君主

JAPEN

『賞析』

■紙塑娃娃●

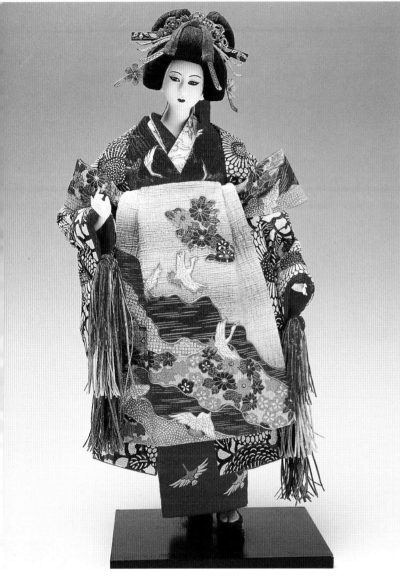

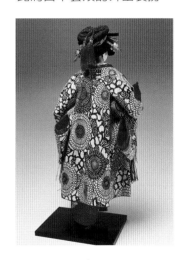

此為日本藝妓的外出裝扮

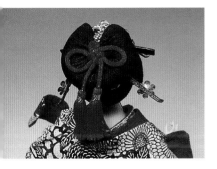

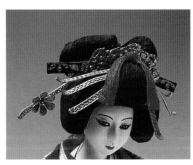

■頭飾

藝妓常在頭上插滿髮簪
漸漸的就變成其代表象徵

【十二單衣】

秋波流轉洩心意
含情脈脈訴衷曲

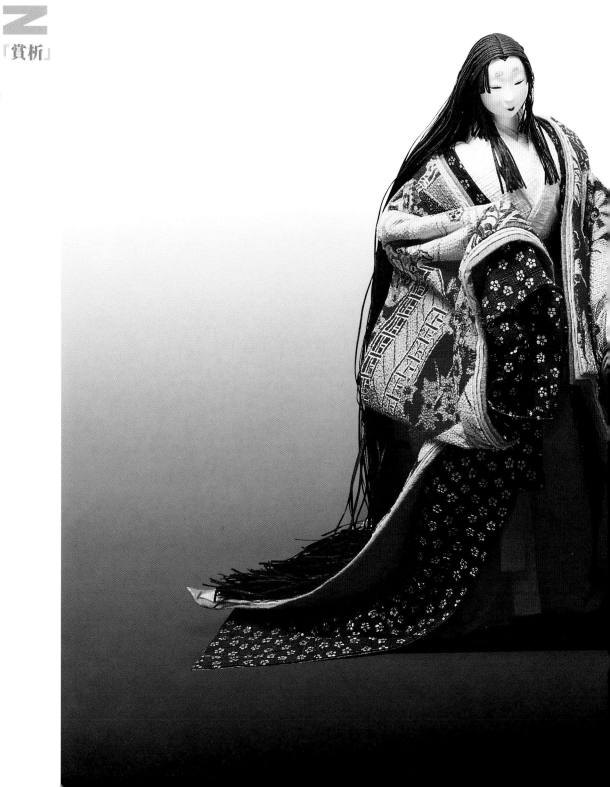

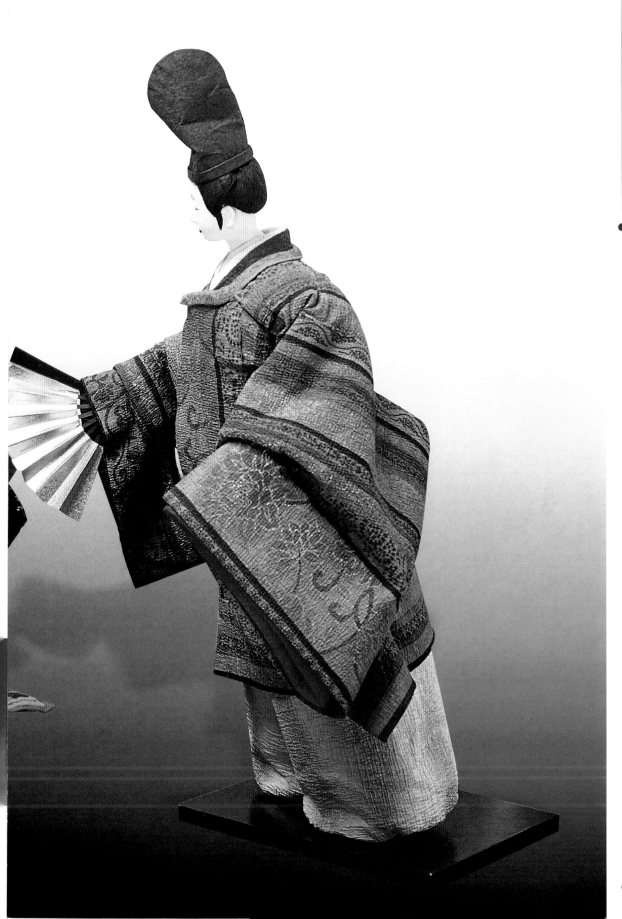

紙
塑
娃
娃

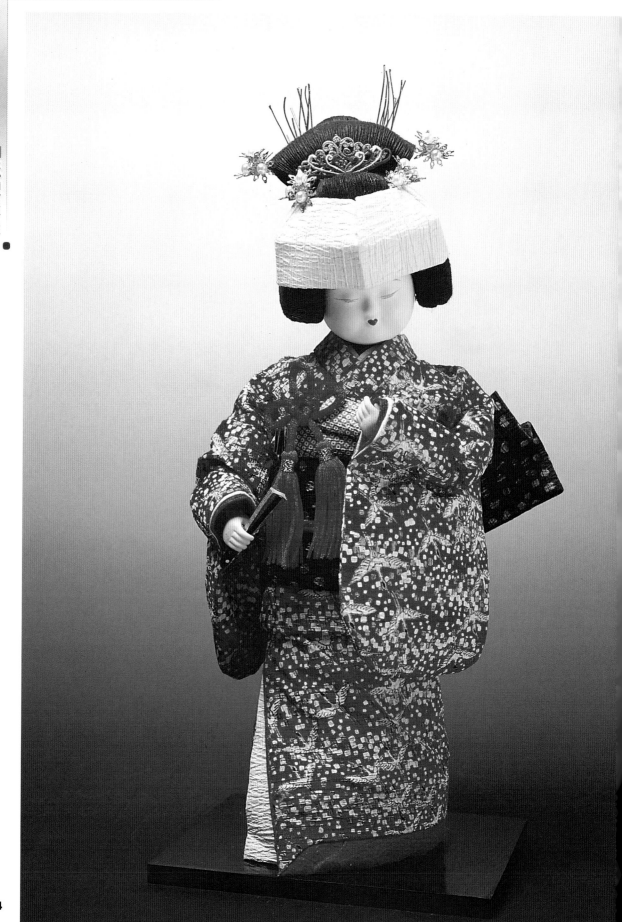

【新娘】

JAPEN

羞答答
新娘嫁
心中默思未來郎

『賞析』

紙塑娃娃

⋯⋯為仿照日本卡通造型

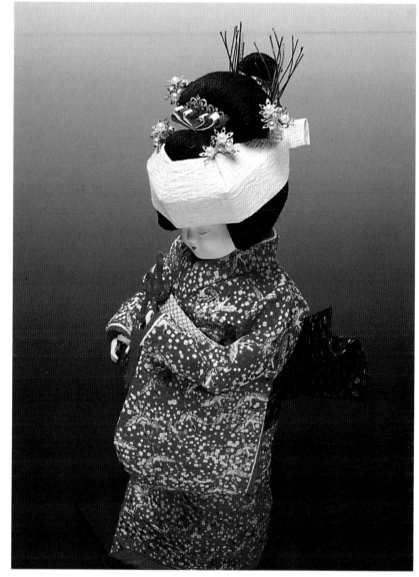

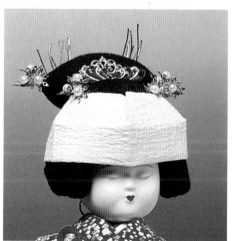

紙塑娃娃

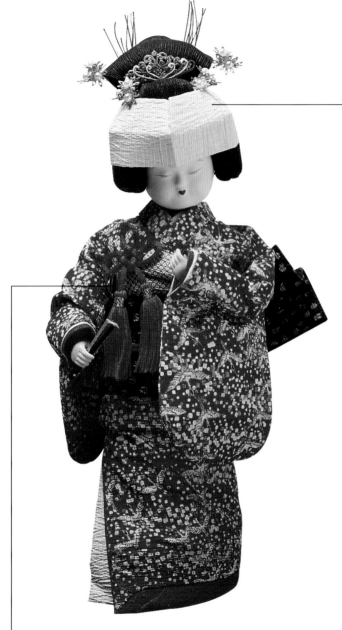

■頭飾
白色帽子
4隻髮簪
為日本新娘的固定裝扮

■配飾
領口插一支飾有中國結的刀
為日本新娘非常特殊的習慣

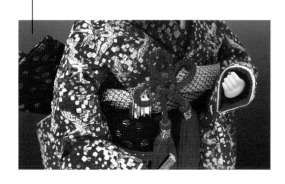

【風車男童】

秋風瑟瑟行人少
唯有頑童逍遙遊

『賞析』

JAPEN

紙塑娃娃

平民的日本裝扮

且於春秋兩季加穿背心

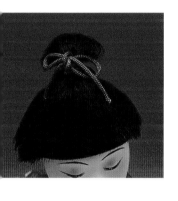

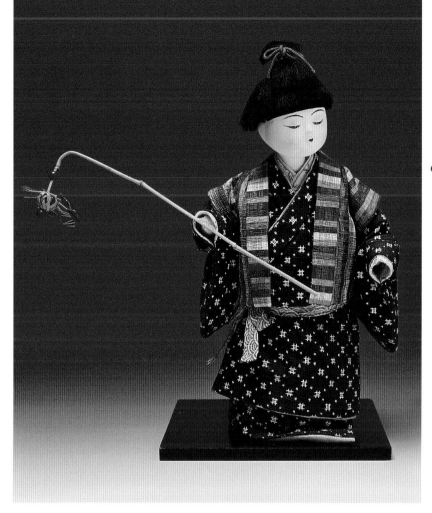

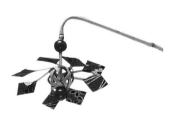

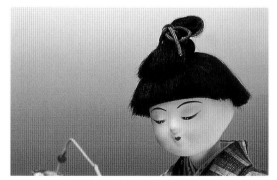

JAPEN

【落寞】

■紙塑娃娃 『賞析』

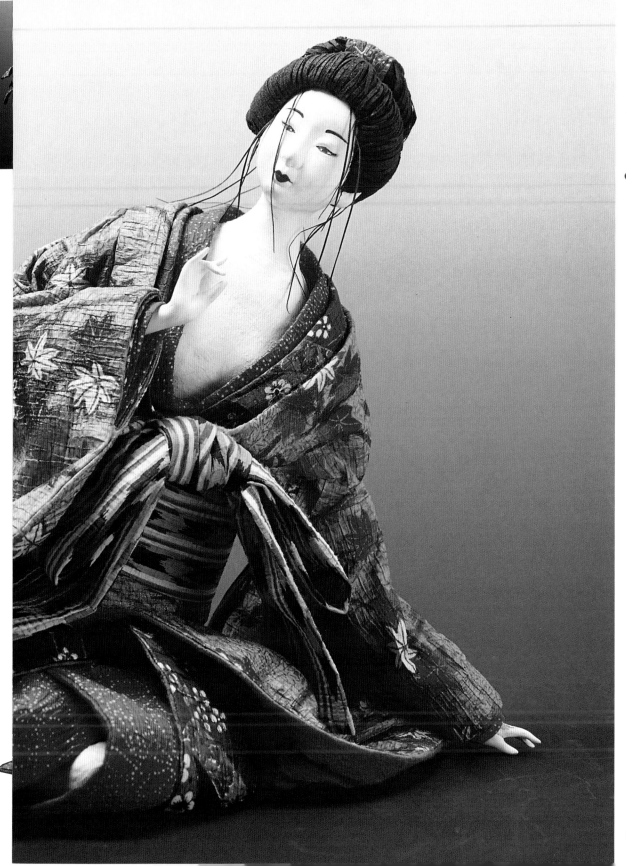

紙塑娃娃

紙塑娃娃

紙塑娃娃

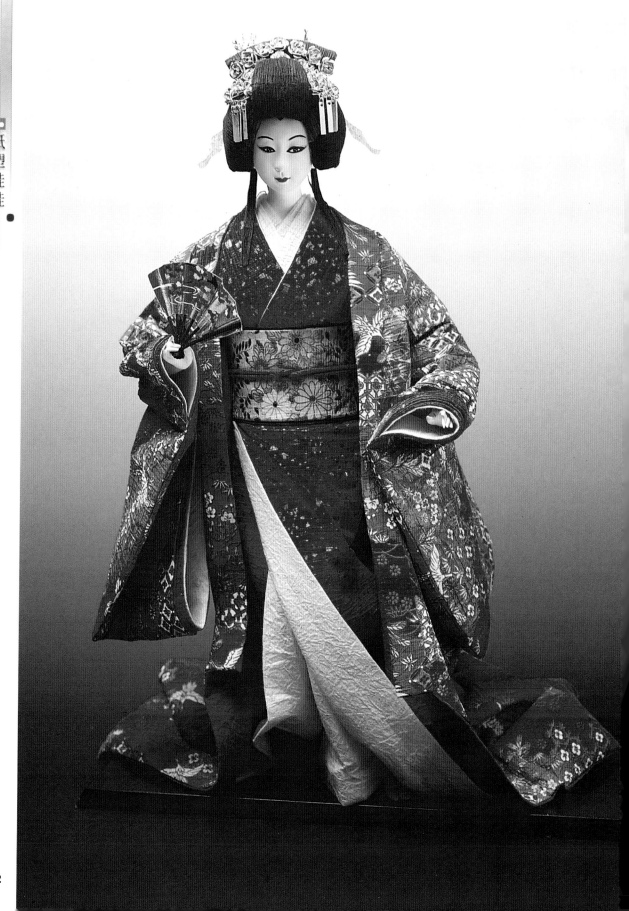

JAPEN

【雪姫】

亭亭玉立人中鳳
風姿綽約襯不同

『賞析』

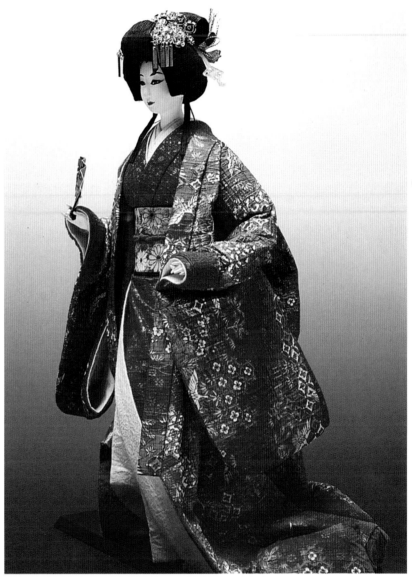

此作品為日本公主的裝扮

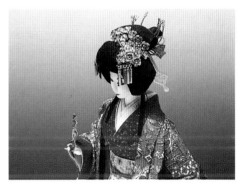

紙塑娃娃

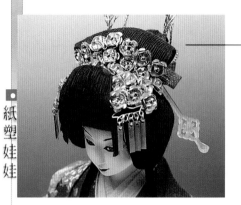

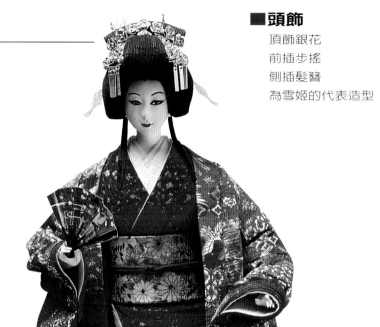

■頭飾
頂飾銀花
前插步搖
側插髮簪
為雪姬的代表造型

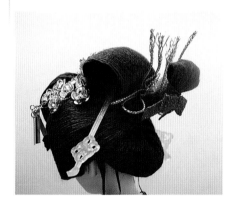

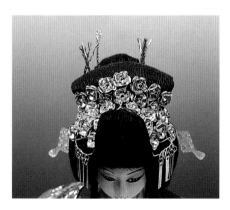

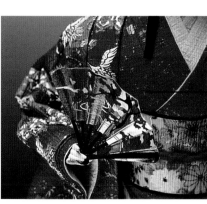

■扇子
王宮貴族常喜手持摺扇

【打鼓男童】

咚咚鼓聲震天響
慶典遊街熱鬧行

JAPEN

『賞析』

◉紙塑娃娃

●

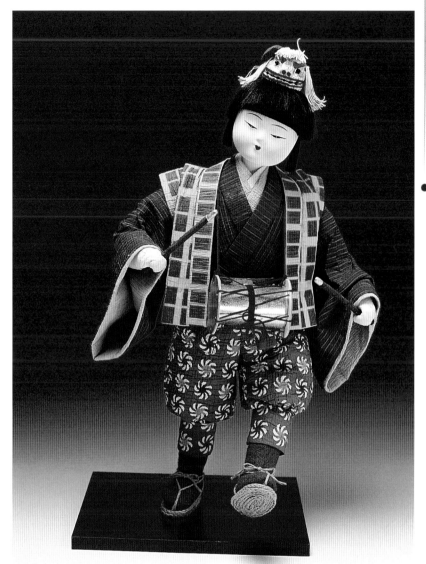

此作品為日本慶典遊街的裝扮

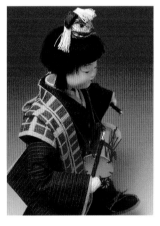

■頭飾

獅子頭是遊街時男孩
頭上的固定裝扮品

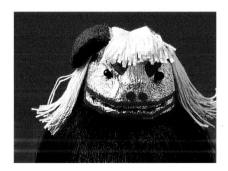

JAPEN

【綠妖精】

森林中
有一群逞兇鬥狠的壞精靈
他們有著邪惡的綠色皮膚
大家稱之—綠妖精

紙塑娃娃

『賞』

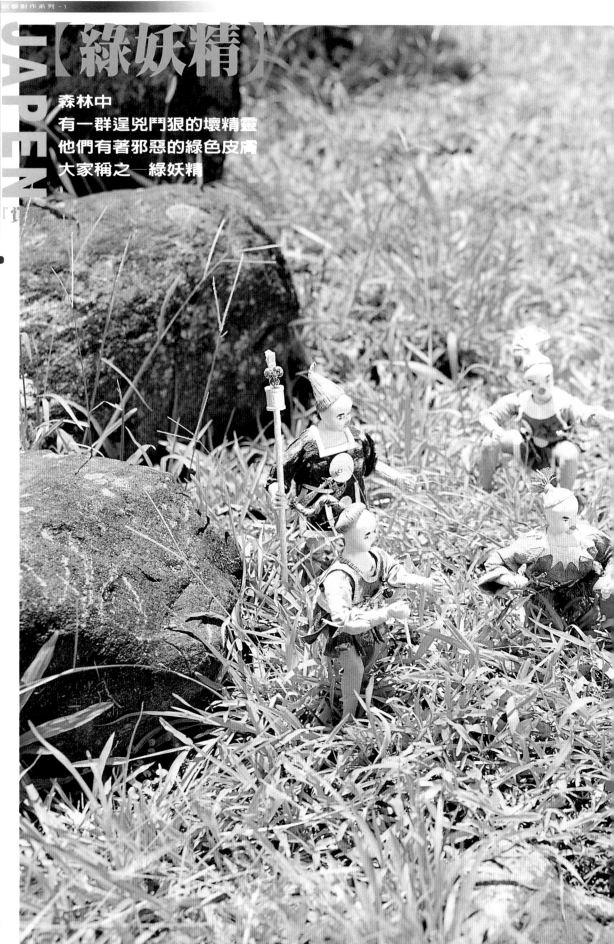

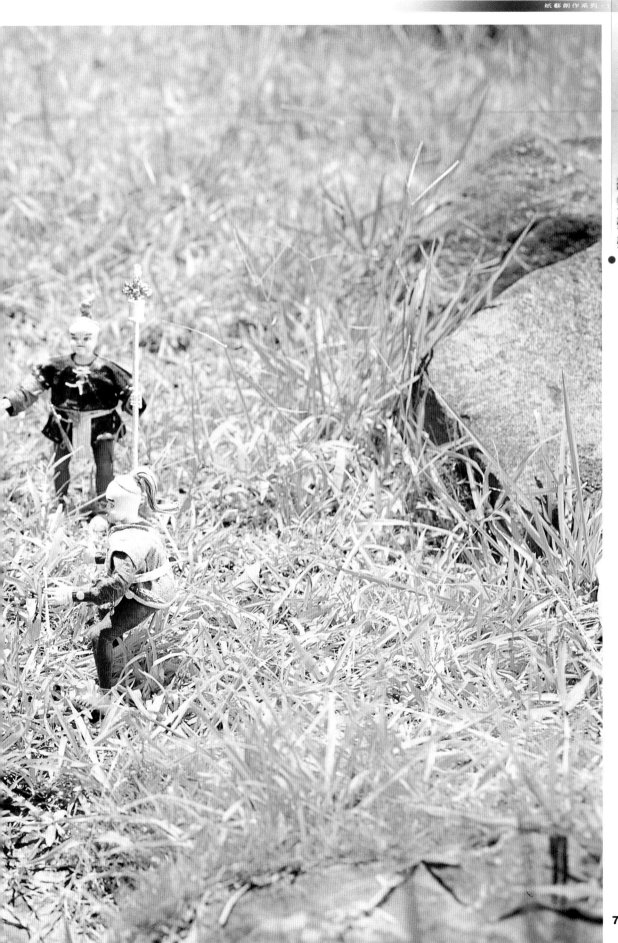

紙塑娃娃
●

紙塑娃娃

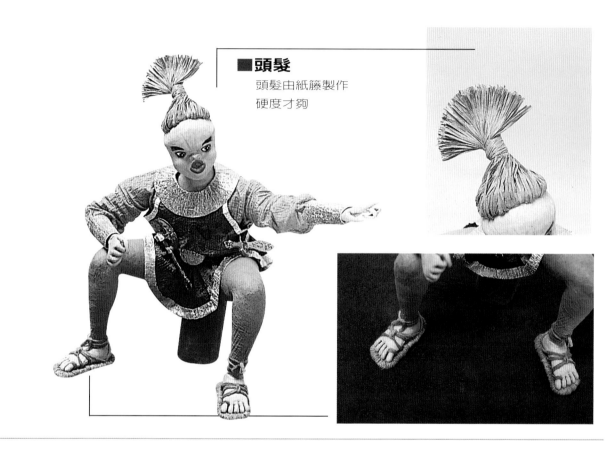

■頭髮

頭髮由紙籐製作
硬度才夠

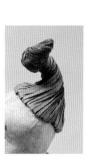

■權杖

權杖上的裝飾品
可用一隻小髮夾
或者是別針來製作

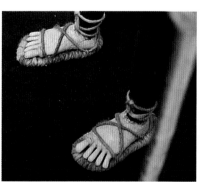

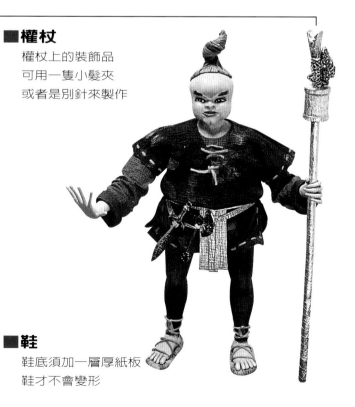

■鞋

鞋底須加一層厚紙板
鞋才不會變形

■頭髮

頭髮須上大量的白膠
才可固定形狀

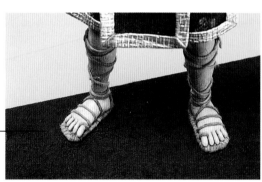

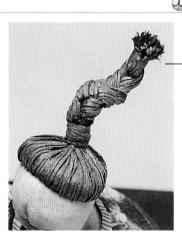

■頭髮

頭髮先編成麻花辮
再彎成梯形

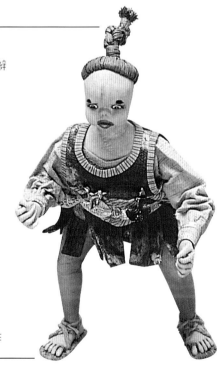

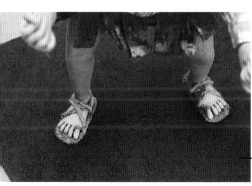

■鞋

鞋子以棉紙
搓成的棉紙繩製作

紙
塑
娃
娃

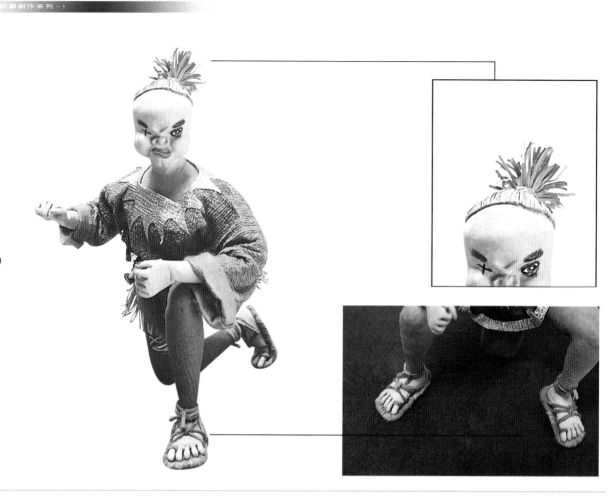

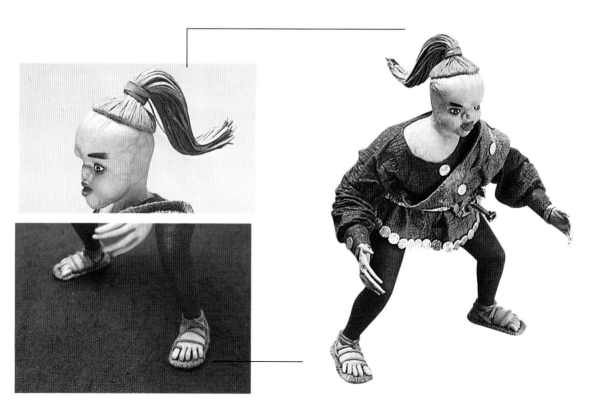

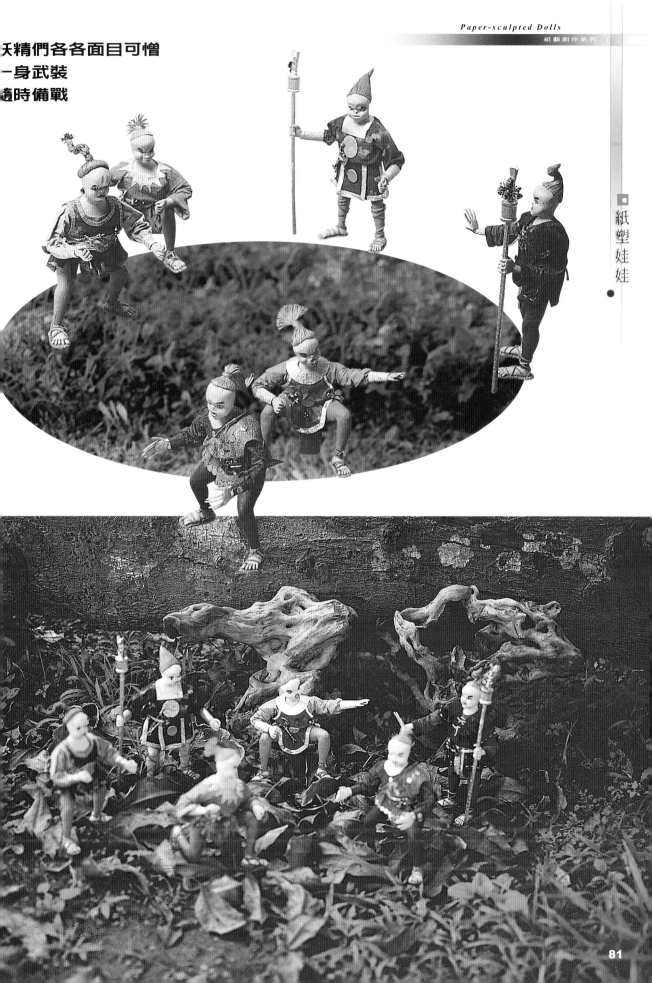

妖精們各各面目可憎

一身武裝

隨時備戰

紙塑娃娃

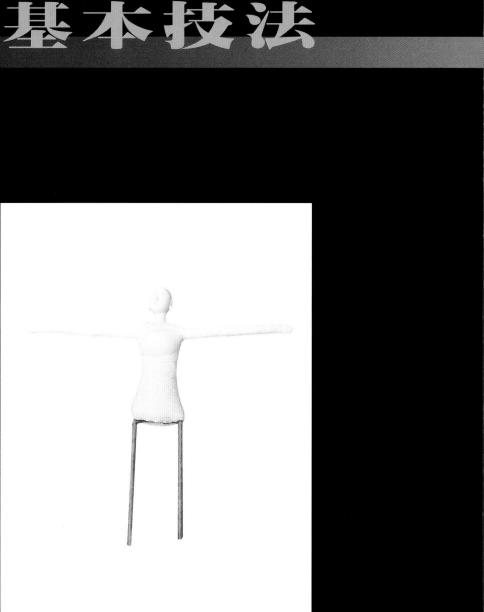

Basic Introductint

【A. 各種臉的畫法】

① 中國仕女頭　　③ 光頭大圓頭

② 日本頭　　　　④ 髮絲大圓頭

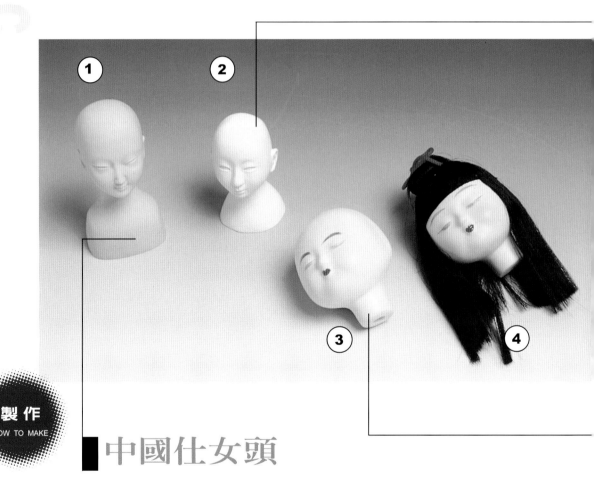

製作
HOW TO MAKE

中國仕女頭

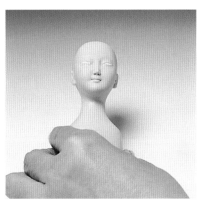

1. 在眼框內塗上白色壓克力彩。
此為眼白。

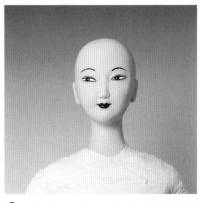

2. 眉毛、眼睛、口紅的畫法同日本
頭。

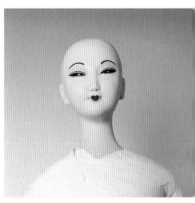

3. 此頭為國畫的畫法，只要將眼框
內塗上黑色，點上光影白點即可

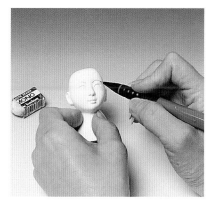 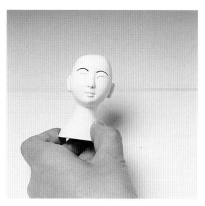

日本頭

1. 鉛筆畫出眉毛的位子。若是畫不好可以橡皮擦擦掉重畫。

2.以壓克力彩畫於先前的鉛筆上。

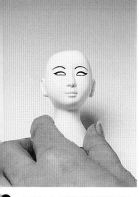 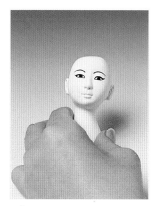 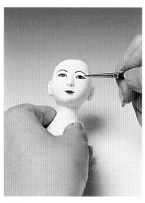 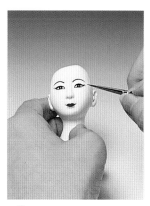

3.壓克力彩沿著眼框畫出上下眼線。

4.畫出眼珠。

5.塗上口紅。於眼珠處點上光影的白點。

6.於眼角處塗上一層淡淡的紅,此為日本的眼影。

光頭大圓頭

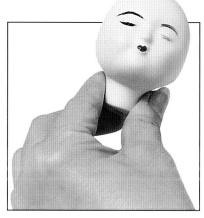 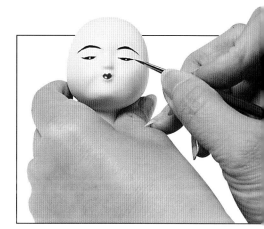

1.眉毛、眼睛、口紅的畫法同日本頭。

2.此頭為國畫的畫法,只要將眼框內塗上黑色,點上光影白點即可。

【B.扇子】

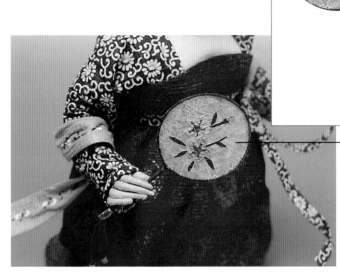

製作
HOW TO MAKE

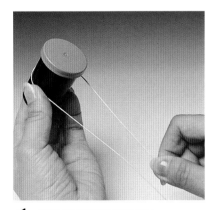

1. 24號鐵絲繞於底片盒上。

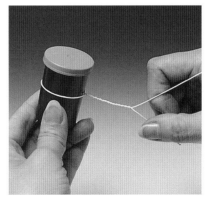

2. 照圖扭轉至想要的扇柄長度。

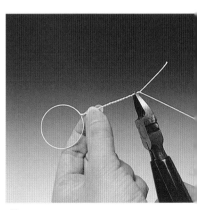

3. 鐵絲自底片盒上取下後剪去多的鐵絲。

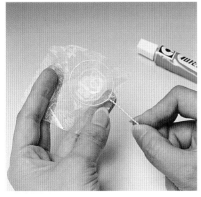

4. 扇面鐵絲上相片膠後黏於紗紙上。

5. 將超過扇面紗紙沿著鐵絲剪剩0.2cm，再以白膠塗在多出的0.2cm的紗紙上包黏，如圖。

6. 扇子完成。

【c.步搖髮飾】

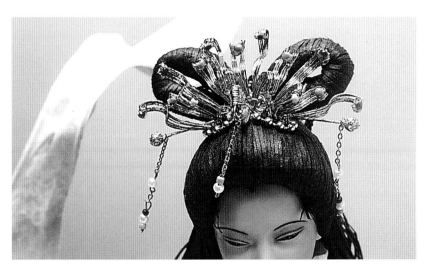

紙塑娃娃

製作
HOW TO MAKE

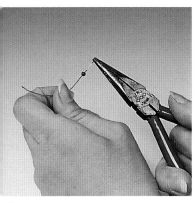

1. 珠子穿入28號鐵絲內,尖嘴鉗將鐵絲尾端反折。

2. 反折鐵絲是為避免珠子滑落。

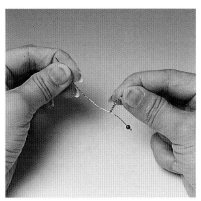

3. 鐵絲穿入鍊子內。

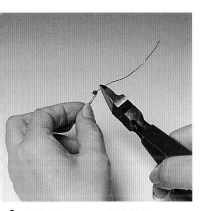

4. 鐵絲剩0.5cm,多的剪掉。

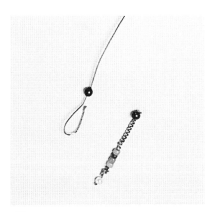

5. 尖嘴鉗將0.5cm的鐵絲反折,如放大圖,鍊子和珠子就可串成一條。

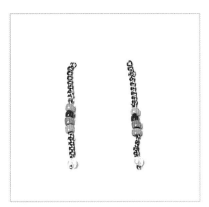

6. 步搖中間的各色彩色鐵絲做法同前。

【D.鐵絲編髮飾】

紙塑娃娃

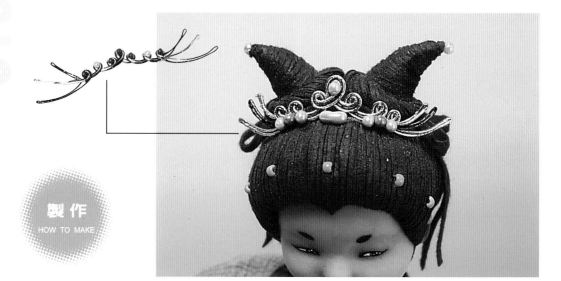

製作
HOW TO MAKE

1. 取3支彩色鐵絲排列整齊。顏色可自行決定。

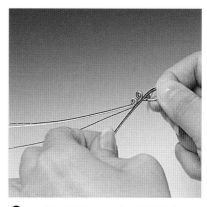

2. 一隻手抓緊，一隻手扭折成e型。

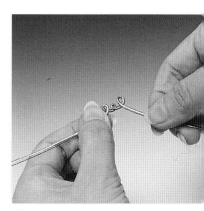

3. e型可以大e、小e來變化。

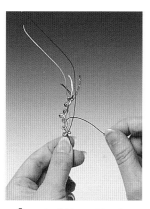

4. 3支鐵絲分別折成圖中的形狀。

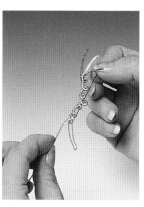

5. 兩側的鐵絲做法皆同。

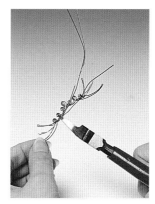

6. 剪去多餘的鐵絲。

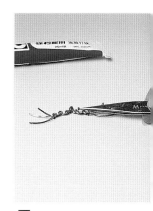

7. 珠子上保麗龍膠黏於編好的鐵絲上。

【E.鐵片髮飾】

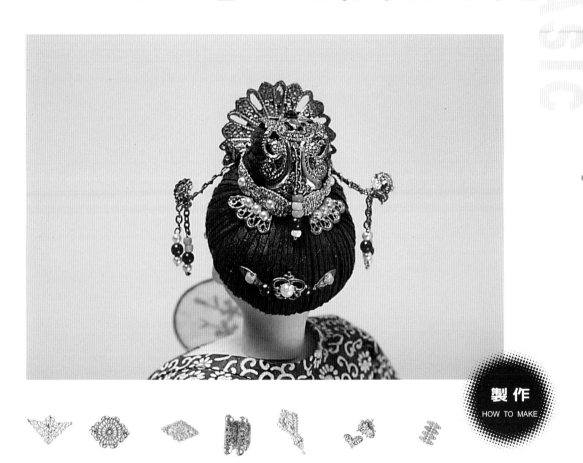

製作
HOW TO MAKE

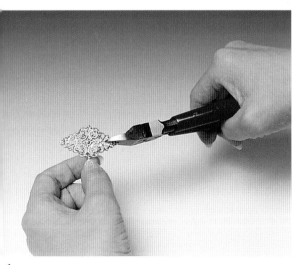

1. 金色鐵片從中剪半。

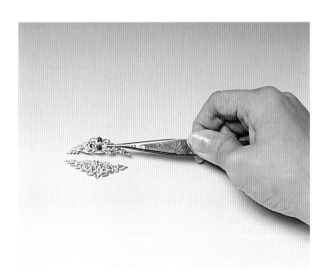

2. 上膠黏上各色珠子，此為鐵片髮飾的做法。

【F.日本人形身體製作（一）】

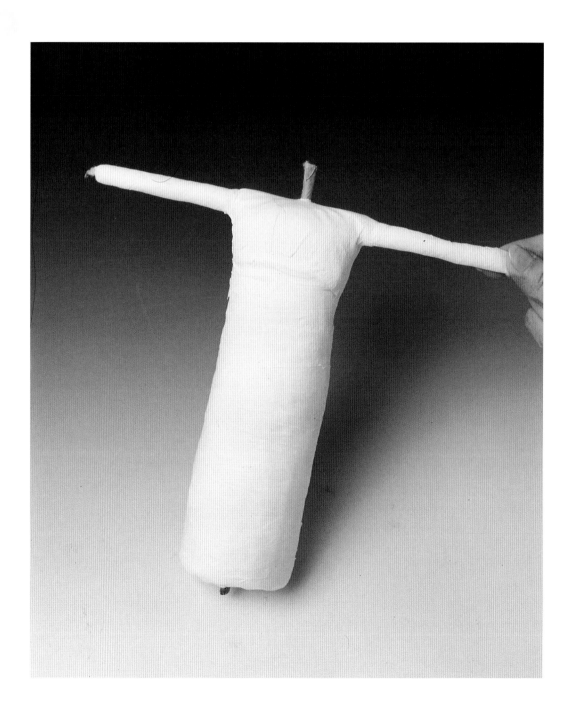

製作
HOW TO MAKE

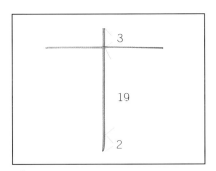

1. 細太卷（每支各24cm）照圖的尺寸綁。

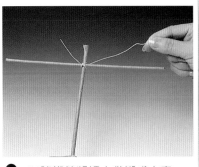

2. 30號鐵絲將細太卷綁成十字架。

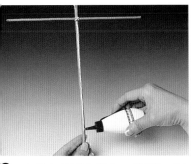

3. 白膠上於細太卷上。底留2cm不上膠。

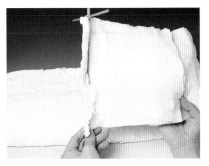

4. 棉花19×50cm包捲起來。（棉花尺寸可視棉花的厚度增減）。

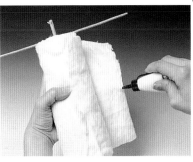

5. 包捲最後上白膠黏合。

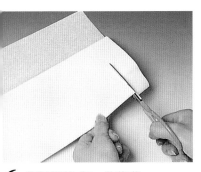

6. 縐紋紙剪成2cm的條狀。

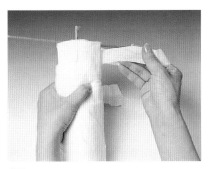

7. 紙頭上膠將棉花纏繞起來。（類似將全身包裹紗布法）

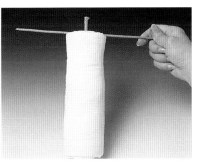

8. 請將身體包裹3層縐紋紙，如圖。

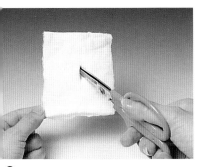

9. 肩棉：7×10cm的棉花，中間剪一個小洞。

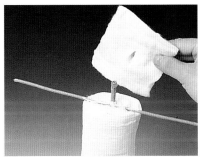

10. 肩頭上膠將肩棉套入黏合。（肩寬7cm）

11. 肩棉完成。

紙
塑
娃
娃

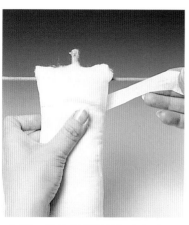

12. 縐紋紙將肩棉包裹起來。

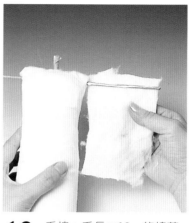

13. 手棉：手長×10cm的棉花、上膠黏於手臂的鐵絲上。

14. 左右手的做法皆同。

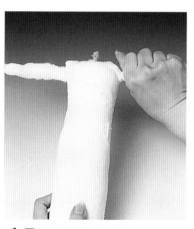

15. 用手將棉花轉緊。

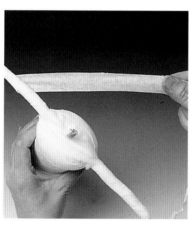

16. 手照圖包上縐紋紙。

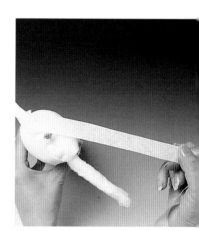

17. 碰到肩頭時請照圖拉過肩胛再纏另一隻手。此動作請重覆3遍，手完成。

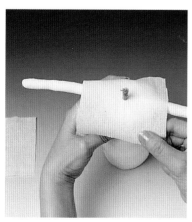

18. 剪2片12×12cm的縐紋紙，中間剪出一個小洞，分別包裹肩頭與底部不整齊的部份。

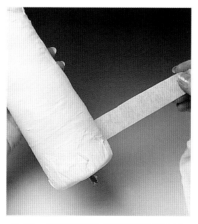

19. 縐紋紙將不整齊的紙張包起來。

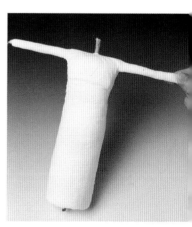

20. 身體完成。

【G.日本人形身體製作（二）】

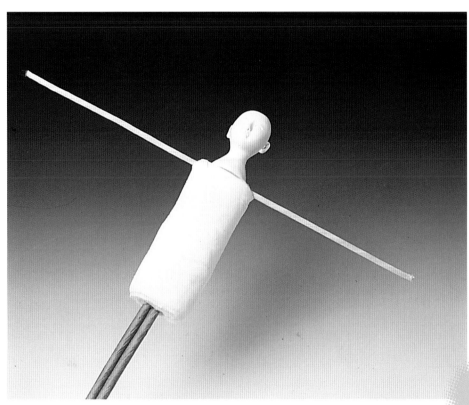

製作
HOW TO MAKE

身體做法

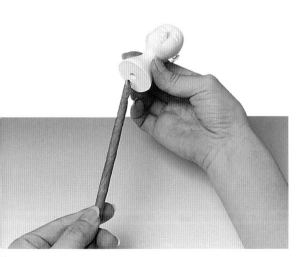

1. 35cm的細太卷上相片膠插入日本頭內。

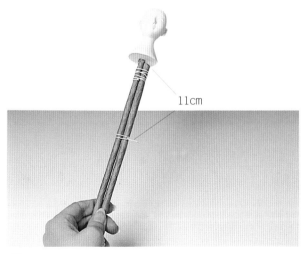

11cm

2. 33cm的細太卷與前個步驟的細太卷綁在一起，如圖身長11cm。

3. 手長33cm的細太卷取中間處與身體成十字架形。

4. 用30號鐵絲將手與身體的細太卷綁緊。

5. 身體處上膠，將11×25cm的棉花包裹於上。繞完時亦請上膠。

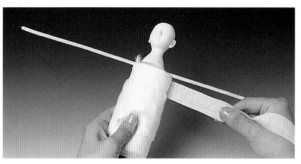

6. 縐紋紙頭上膠，將棉花纏繞包裹共3次。

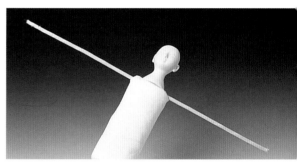

7. 身體纏繞完成。

肩膀做法

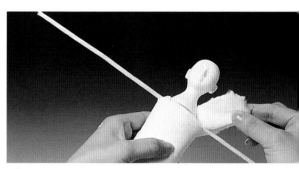

1. 2×9cm的長條形棉花上白膠黏於肩膀處。左右肩做法相同。

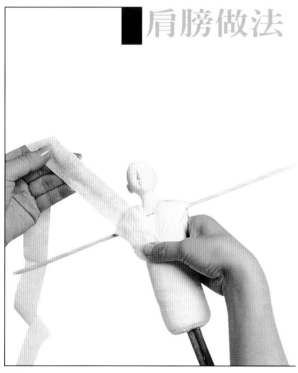

2. 縐紋紙上膠將肩棉包住，此動作需重複3次才可固定。

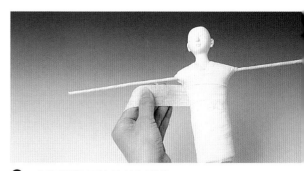

3. 照圖將腋下的棉花包裹住。

胸部做法

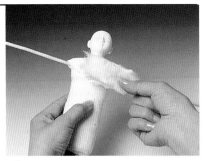

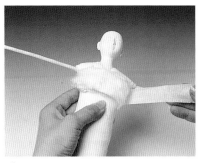

1. 胸前上白膠將2×5cm的棉花黏於上。此為胸棉。

2. 縐紋紙上膠將胸棉纏繞起來,此動作需重複3次,胸棉才可固定。

臀部做法

1.

臀部棉花3×10cm,厚度約3cm,上膠黏於臀部,做法同胸部。

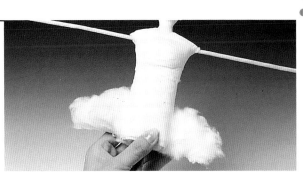

開腿

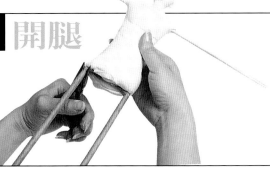

1. 尖嘴鉗將腿部的細太卷折成ㄇ字型。

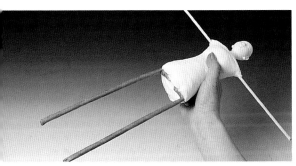

2. 腿開至臀部的兩側再向下折,如圖。

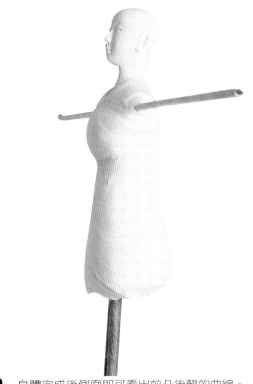

3. 身體完成後側面即可看出前凸後翹的曲線。

手臂做法

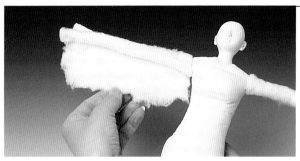

1. 棉花照手長×8cm尺寸剪下，再上膠黏於手臂上。左右手做法相同。

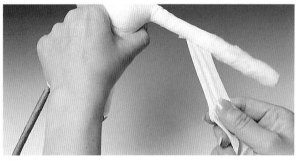

2. 縐紋紙將左右手臂分別包裹3次。

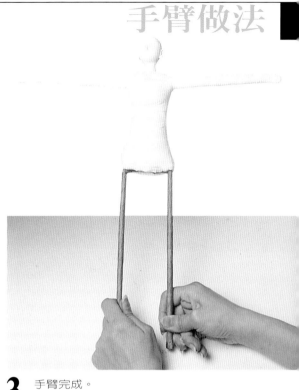

3. 手臂完成。

接手

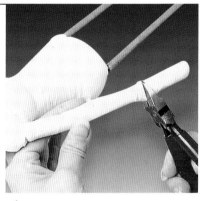

1. 若有手時可將手臂剪去一小段。（長度視手的尺寸增減）

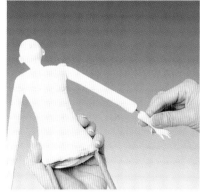

2. 剪去棉花與細太卷外層的紙，留下細太卷內部的鐵絲再上膠刺入手的洞內。手完成。

指甲油

1.

以壓克力彩代替指甲油，塗於指甲處。

【H.髮絲頭的變化】

製作
HOW TO MAKE

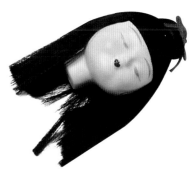

1. 取下頭上的紅髮帶。

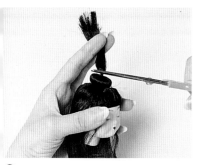

2. 剪去上方的束髮，但不可剪到束髮下方的黑線。

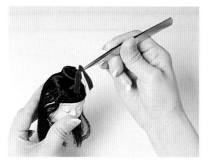

3. 紅紙中間打一死結，再黏於頭上，即為一款日本少女髮型。

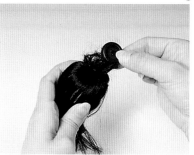

4. 掉去束髮下方的黑線，撥開頭髮取出扣子。

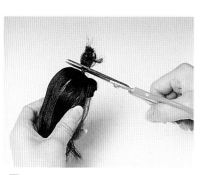

5. 將包裹扣子的頭髮、整理後用剪刀剪掉，但不可剪到下方的黑線。

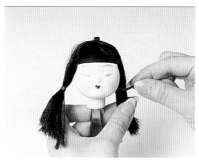

6. 剩下的頭髮分成兩股，黏上紅紙，即為辮髮。

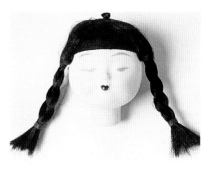

7. 頭髮分成六股，每3股編成一條麻花辮，即為小女孩的頭髮。

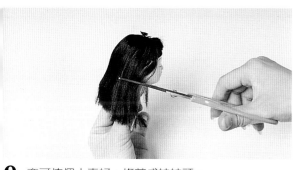

8. 亦可依個人喜好，修剪成妹妹頭。

註

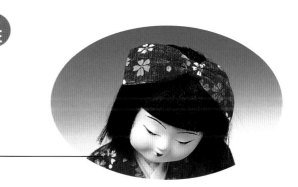

【 I. 頭髮紙的製作方式 】

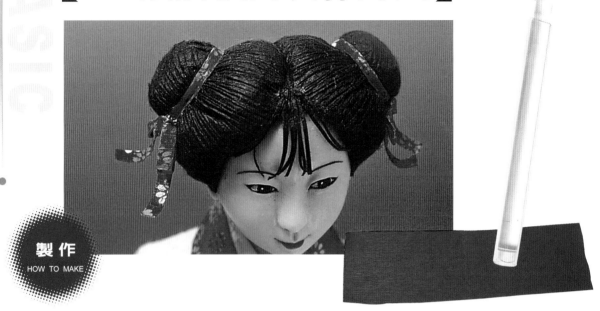

製作
HOW TO MAKE

1. 頭髮紙可購買現成壓好的，亦可將黑色色棉紙剪成條狀（約18×60cm）

2. 製髮器內軸放於紙上捲起來。

3. 照圖捲緊。

4. 用手抓緊，再將外軸套入。

5. 用力向下壓。

6. 如此動作重覆約20次，紙則會有一條條的髮絲感，即為頭髮紙

【J.日本髮的製作】

1. 抽取2張面紙折四折後捲成圓柱型。

2. 放於後腦,剪去超過頭部的面紙。

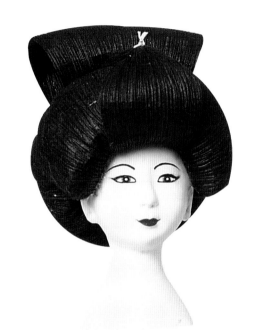

製作
HOW TO MAKE

3. 面紙捲黏在頭髮紙(9×25cm)上,轉兩圈後調成半圓型。

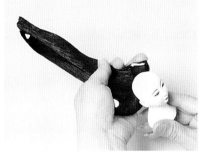

4. 頭髮上相片膠後與頭黏合。此為後髮。

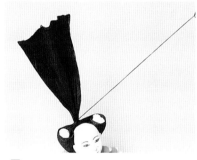

5. 以黑線將後髮綁緊。

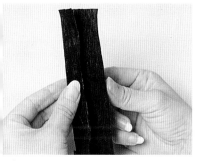

6. 前髮:9×10cm折成3折,邊緣上膠。

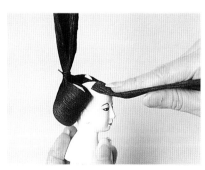

7. 前髮3折後於前方1cm處上相片膠黏於額頭頂端。

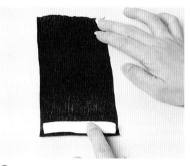

8. 側髮做法同後髮,只是左右兩側多出0.3cm的頭髮紙。

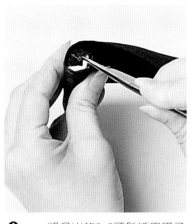

9. 將多出的0.3頭髮紙用鑷子夾黏於紙捲上。兩側做法相同。

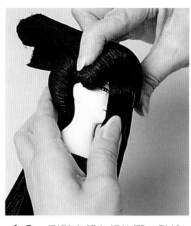

10. 側髮內部上相片膠，黏於前額髮際位置。

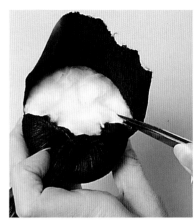

11. 棉花塞於頭髮內側，使頭看起來是蓬蓬的。

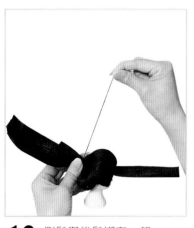

12. 側髮與後髮綁在一起。

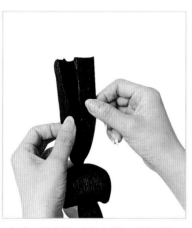

13. 後髮包裹住側髮，並調整齊。

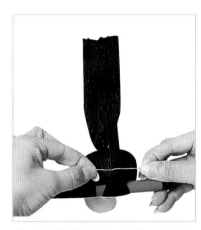

14. 前髮前方放一枝筆，再綁上白鐵絲。

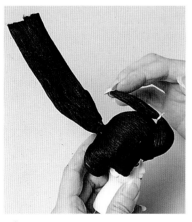

15. 前髮後方上膠黏於頭頂。

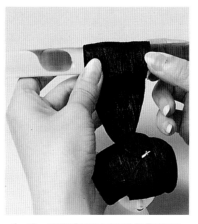

16. 取製髮器內軸將後髮捲繞起來。

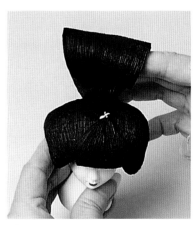

17. 捲至底時上膠黏在頭頂。

【G.中國髮的製作】

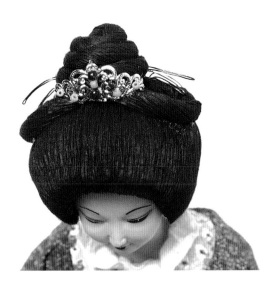

製作
HOW TO MAKE

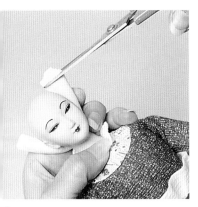

1. 面紙捲法同99頁日本髮。剪去超過頭的部份。頭髮紙尺寸9×15cm。

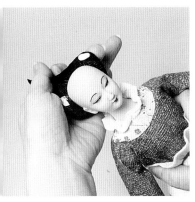

2. 後髮做法同99頁日本髮，上膠黏在後腦勺的位置。

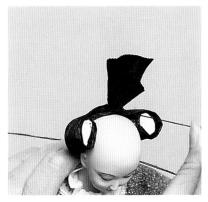

3. 以黑線綁緊。

4. 前髮做法同99頁日本髮，兩端多的向內折黏。

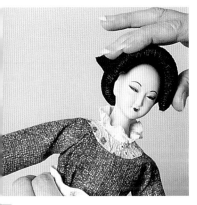

5. 內部上膠黏在前額髮際處。

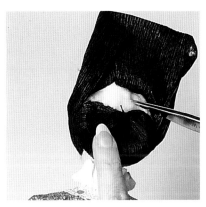

6. 頭髮內塞入棉花至想要的蓬度。

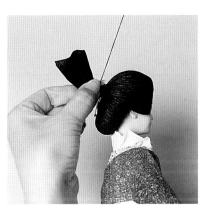

7. 最後以黑線將前後髮綁合。

8. 24號鐵絲放在一張面紙上，捲黏成圓條形。

9. 再以頭髮紙包裹。

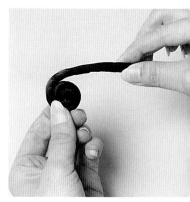

10. 捲成@狀，並以膠固定，此為髮髻。

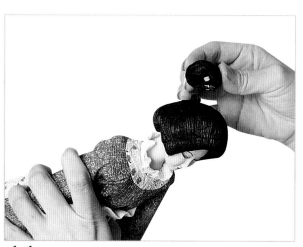

11. 髮髻上膠黏於頭頂。

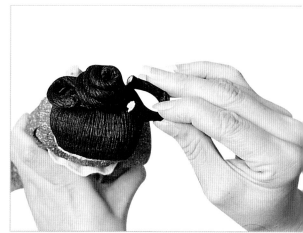

12. 再剪2段彎成C形，上膠塞黏於髻下。

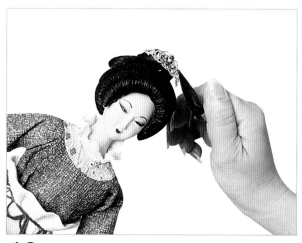

13. 黏上髮飾品。

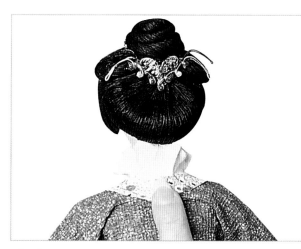

14. 後方亦黏上飾品，作品完成。

紙塑娃娃

簡單的頭飾

 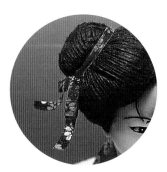 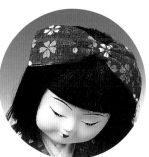

銀飾頭飾

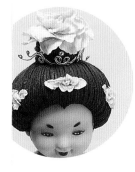 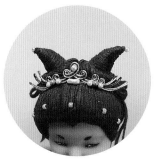 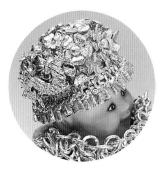 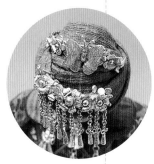

華麗的帽飾

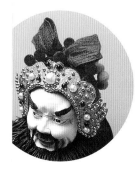 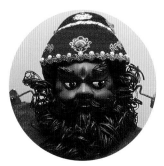 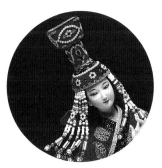 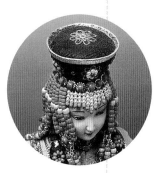

日本特殊頭飾

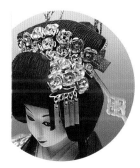 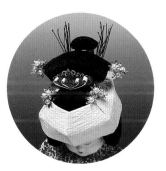 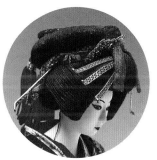 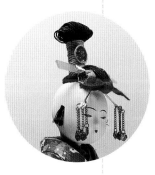

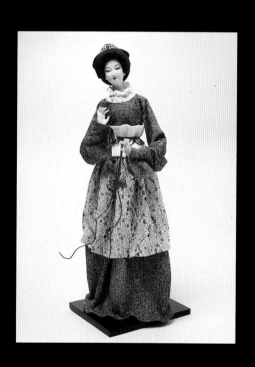 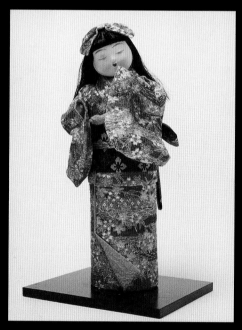

Making process

A.日本女童製作方法

B.中國仕女製作方法

▌上衣做法

實線（—）爲剪線

虛線（…）爲折線

1. 剪開四邊的實線處。

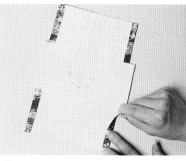

2. 用相片膠自黏。

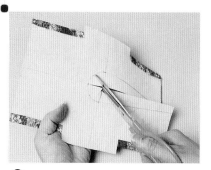

3. 領口實線處剪開。

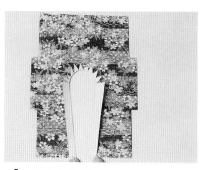

4. 領口向外折。

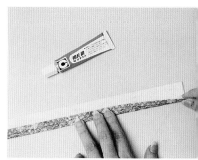

5. 領子1/3上膠自黏。

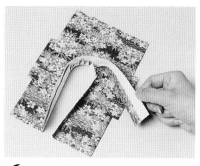

6. 1/3自黏處上白膠黏於領口上。

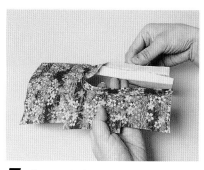

7. 領子最上方的1/3處（內部）上相片膠，照圖折黏。

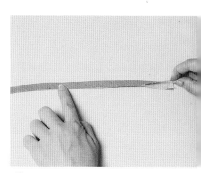

8. 領口滾邊上相片膠對黏。

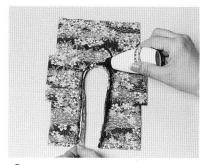

9. 上衣領口內側上膠。

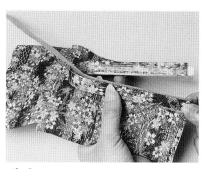

10. 領口滾邊與上衣領口黏合，需凸出0.1cm，如圖。

▌袖子做法

紙塑娃娃

11. (1) 轉彎處以一片弧形硬紙板畫出圓弧形。

12. (2) 袖口實線處剪開。

13. (3) 上膠自黏。

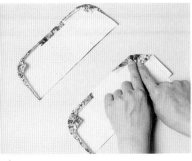

14. (4) 轉彎處以弧形硬紙板壓住,再照圖內折。兩片袖子皆同。

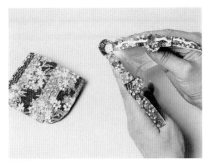

15. (5) 袖口除外,內折處皆上白膠對折,如圖。

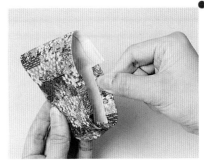

16. (6) 尾袖沿虛線上相片膠內折。

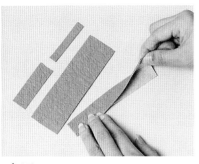

17. (7) 尾袖,袖口皆上相片膠對黏。

18. (8) 袖子內側上白膠再將尾袖照圖黏,需凸出0.1cm。

19. (9) 袖子上方上相片膠後內折,如圖。

20. (10) 袖子內側上白膠再將袖口塞入需照圖凸出0.1cm,袖子完成。

21. 袖子內部上方上膠與上衣黏合。

22. 上衣完成。

23. 裙子先折左右兩邊的虛線，再折下方的虛線。

24. 放在裙子內裡上，如圖。

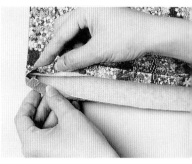

25. 裙子內裡先折下方再折兩側，並於內折處上膠對膠。

26. 腰帶蝴蝶結虛線處內折。

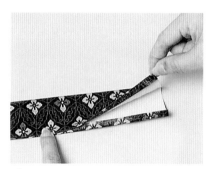

27. 內折處上白膠對黏。

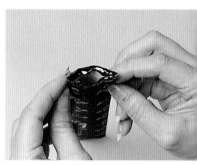

28. 兩端開口處照圖內折、上膠、對黏。

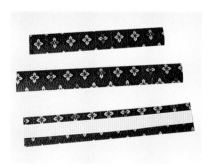

29. 腰帶蝴蝶結10×30cm與10×25cm折成筒狀，腰帶8×30cm上下沿虛線自黏。

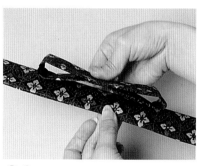

30. 腰帶蝴蝶結10×30cm折成∞狀，10×25cm放於下方。

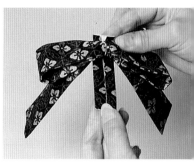

31. 腰帶蝴蝶結（4×8cm）沿虛線內折，再將其上膠包黏於蝴蝶結上。

32. 內領（二）沿虛線對折自黏。內領（一）亦同。

33. 剪刀剪開內領（一）的實線處。此為領子上膠處。

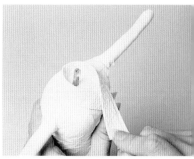

34. 內領（一）上膠黏於身體上，先黏左邊再黏右邊，順序不可顛倒。

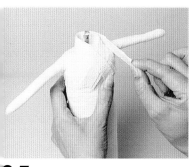

35. 內領（二）整條上白膠黏於內領（一）如圖，先黏左邊再黏右邊，順序不可顛倒。

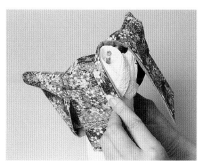

36. 上衣照圖穿，先左再右。

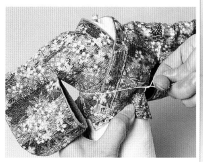

37. 以30號鐵絲將衣服綁緊。

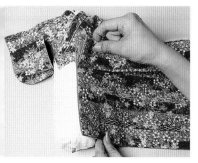

38. 裙子照圖折。

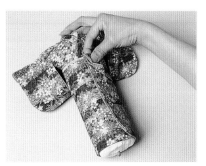

39. 裙子先穿左再穿右，如圖。以30號鐵絲固定綁緊。

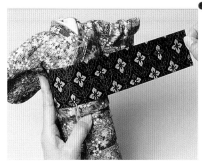

40. 腰帶上膠黏於腰間。

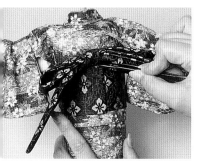

41. 蝴蝶結黏於腰帶上方。

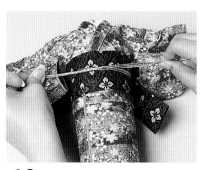

42. 以金線綁在腰間此為腰繩。

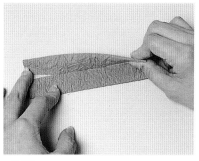

43. 腰揚沿虛線內折，再對折。

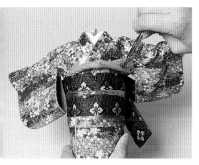

44. 用手扭2圈後再塞入腰帶的兩側。

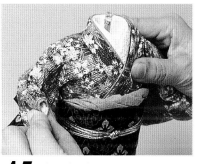

45. 將手折成L形。

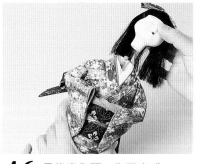

46. 最後塞入頭，作品完成。

『中國仕女製作』

紙塑娃娃

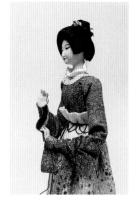

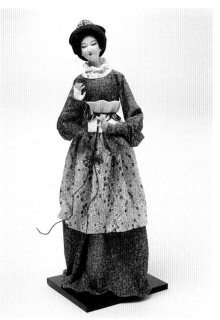

製作

HOW TO MAKE

材料《正面》	材料《背面》

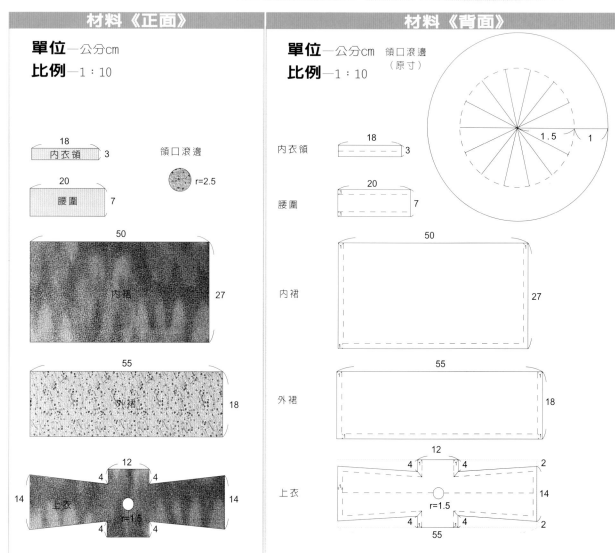

單位—公分cm

比例—1：10

18
内衣領　3

20
腰圍　7

50
内裙　27

55
外裙　18

12
4　4
14　上衣　14
r=1.5
4　4

領口滾邊

r=2.5

單位—公分cm　領口滾邊
（原寸）

比例—1：10

内衣領
18
3

腰圍
20
7

内裙
50
27

外裙
55
18

1.5　1

上衣
12
4　4　2
14
r=1.5
4　4　2
55

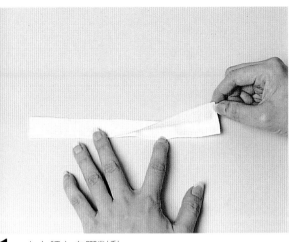

1. 內衣領上白膠對黏。

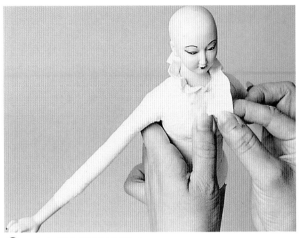

2. 底上膠抓縐黏於領口。

領口滾邊

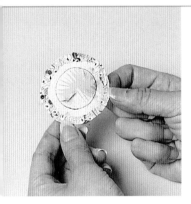

3. r＝1.5cm的內圓照圖剪成太陽放射狀。

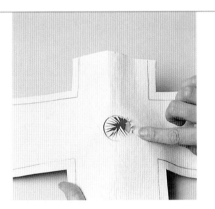

4. 滾邊上膠黏於上衣領口，再將剪開處上膠，黏於上衣內側。

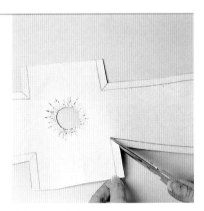

5. 腋下處剪開。

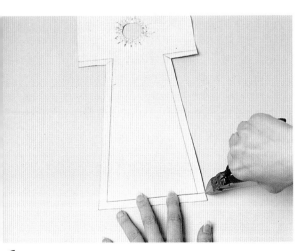

6. 上衣袖口黏24號鐵絲。

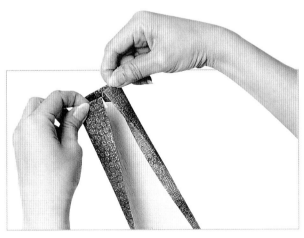

7. 袖口自黏後照圖黏成筒狀。左右袖皆同。

紙塑娃娃

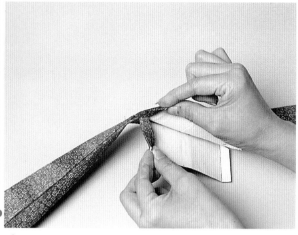

8. 上衣四邊照圖對黏。

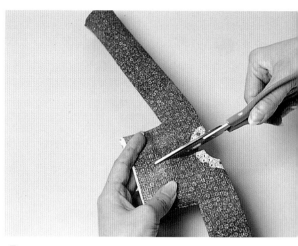

9. 上衣後方剪開。

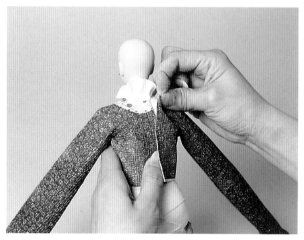

10. 上衣穿入身體後，再將後方剪開處黏合。

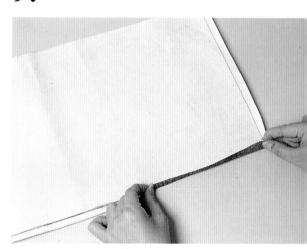

11. 內裙底畫線處黏24號鐵絲，再將其自黏。

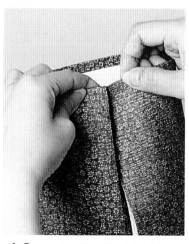

12. 內裙兩側對黏成筒狀。

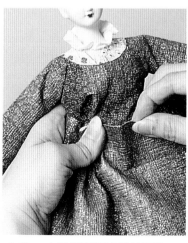

13. 內裙裙頭抓縐黏於腰際。外裙做法，穿法同內裙。

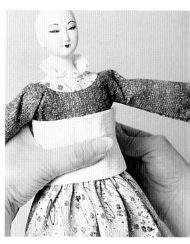

14. 腰圍圍黏成筒狀。

紙塑娃娃

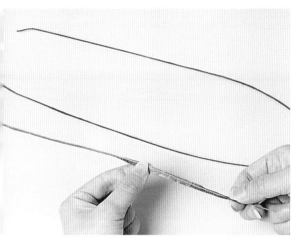

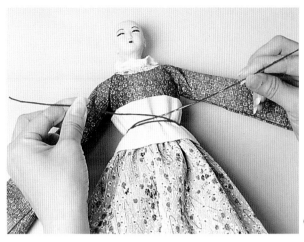

15. 綏緞帶：0.5cm的雙面膠黏於紅色棉紙上，再將24號鐵絲包裹於內，即為綏帶。

16. 綏帶綁於腰間約2圈。

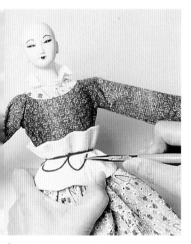

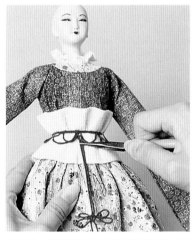

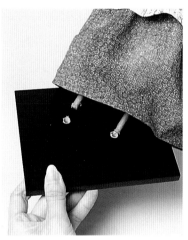

17. 綏帶剪成一小段，彎成弧形，插黏入腰際綏帶中。

18. 綏帶折成中國結的樣式，再插黏入腰。

19. 木板穿洞再將鐵絲插入，人形即可站立。

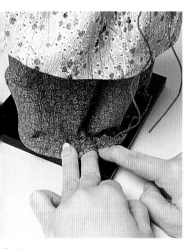

註 頭髮的製作方式，請參考 p.101—中國仕女頭製作。

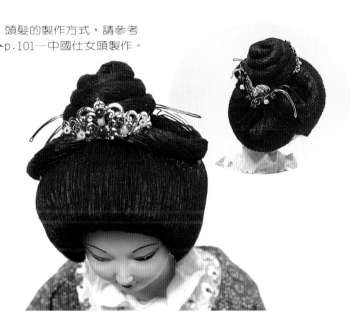

20. 裙底用手調成波浪型，再上相片膠黏於底板。衣服穿著完成。

紙塑娃娃

本書中所用的紙材種類繁多，若要一一買齊可能舟車勞頓，曠日廢時，特為讀者同好準備了材料包，放便您材料的取得。紙張花色時有變動，固以材料包為準。本書紙張專賣店：台隆手創館（台北市復興南路1段39號6樓，TEL：(02)2331-9393）

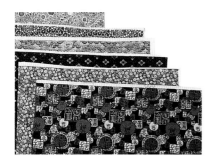

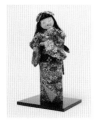

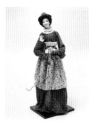

郵購項目	售價	材料包內容
日本女童	1200元	人頭、木板、衣服等所需紙張、身體所需材料
中國仕女	1400元	人頭、木板、衣服、頭髮所需紙張、身體所需材料

劃撥帳號： 19421124（劃撥時請註明購買項目）

戶名： 林筠

電話： (02) 2911-2258

傳真： (02) 8665-5430

紙塑娃娃

筠坊紙藝人形學院

班別	作品數	證書類別
基礎班	自選不限件數	無
初級班	3件	初級證書
中級班	3件	中級證書
師範班	6件	師範證書（需經檢定合格）
講師班	6件	講師證書（需經檢定合格）
教授班	2件	教授證書（需經檢定合格）

報名資格： 需年滿18歲

地址： 台北縣新店市中興路1段268巷5號5樓

電話： (02)2911-2258

傳真： (02)8665-5430

E-Mail： soefun@kimo.com.tw

《紙藝創作系列-1》

紙塑娃娃 中國人形
日本人形

定價：375元

出 版 者：新形象出版事業有限公司
負 責 人：陳偉賢
地　　址：台北縣中和市中和路322號8F之1
電　　話：2920-7133・2927-8446
Ｆ Ａ Ｘ：2929-0713

編 著 者：林　筠
發 行 人：顏義勇
總 策 劃：范一豪
執行編輯：林筠、黃筱晴
電腦美編：黃筱晴
封面設計：黃筱晴
攝　　影：Sunnya 工作室

總 代 理：北星圖書事業股份有限公司
地　　址：台北縣永和市中正路462號5F
門　　市：北星圖書事業股份有限公司
地　　址：永和市中正路498號
電　　話：2922-9000
Ｆ Ａ Ｘ：2922-9041
網　　址：www.nsbooks.com.tw
郵　　撥：0544500-7北星圖書帳戶
印 刷 所：利林印刷股份有限公司
製 版 所：興旺彩色印刷製版有限公司

行政院新聞局出版事業登記證／局版台業字第3928號
經濟部公司執照／76建三辛字第214743號

西元2001年9月　第一版第一刷

國家圖書館出版品預行編目資料

紙塑娃娃：中國人形日本人形 ＝ Paper-
sculpted dolls in China and Japan／林筠
編著 . -- 第一版 . --臺北縣中和市：新形
象，2001〔民90〕
　　面；　　公分 . -- （紙藝創作系列；1）
　　ISBN 957-2035-14-2（平裝）

　　1.紙工藝術
972　　　　　　　　　　　　　90013717